U0116212

启功谈国画

启 功 著

中华书局

图书在版编目（CIP）数据

启功谈国画/启功著. —北京:中华书局,2024.6
ISBN 978-7-101-16102-1

Ⅰ.启… Ⅱ.启… Ⅲ.中国画–绘画评论–中国
Ⅳ.J212.052-53

中国国家版本馆 CIP 数据核字（2023）第 012814 号

书　　名	启功谈国画	
著　　者	启　功	
责任编辑	周　璐	
封面设计	毛　淳	
责任印制	管　斌	
出版发行	中华书局	
	（北京市丰台区太平桥西里38号　100073）	
	http://www.zhbc.com.cn	
	E-mail:zhbc@zhbc.com.cn	
印　　刷	天津裕同印刷有限公司	
版　　次	2024 年 6 月第 1 版	
	2024 年 6 月第 1 次印刷	
规　　格	开本/880×1230 毫米　1/32	
	印张 7¼　插页 2　字数 100 千字	
印　　数	1-8000 册	
国际书号	ISBN 978-7-101-16102-1	
定　　价	56.00 元	

目　录

谈《韩熙载夜宴图》

　　故宫博物院绘画馆展览出若干古代名画，有一些是特别被人注意的作品，《韩熙载夜宴图》卷要算是其中之一。它经过将近千年的时间，逃出了历史上多少次的沉埋、封闭和损伤的危险，终于展览在人民的博物院中，供我们广大群众观摩和欣赏，这在我们伟大画家创作的当日，恐怕还预料不及吧！

　　它是一件精妙的故事画。描写人物形象是那样生动，性格是那样深刻，生活是那样丰富，表现了我们中国绘画优秀的现实主义传统。尤其在艺术手法上的高度成就，能更深、更广地反映历史上的生活现实。这在我们文化史上是一个重要的史料、宝贵的文献；在绘画创作方面，为了继承优秀传统、发扬民族形式，它更是一个重要的参考品；即在作为启

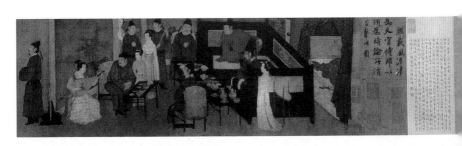

发我们广大人民热爱祖国的爱国主义课本中，它也至少要占一行甚至一页。因此，无论参观了原画或见到影印本的人，谈起来，都对它愿作更深一步的探索。从它的故事内容到创作手法，都受到广泛的注意，我也在朋友的讨论和考证中得到很多的启发，自己也搜集了些有关的材料，写出来给这卷画面作个注脚，并向方家请教。

一 韩熙载的有关事迹

画面上这一个主人公的生平我们从许多的历史书和宋元人的笔记、题跋等史料中来看，大略是这样的：

韩熙载（九〇二—九七〇），字叔言，北海人。后唐同光四年登进士第。父亲韩光嗣，唐末平卢军乱，他被推为"留后"（统帅），后来被唐朝杀了。熙载假扮商人往南奔到吴国，虽被收留，却很不受重视。徐知诰（李昪）作了南唐皇帝，派他做辅佐太子李璟（中主）的官。熙载也事事消极，和大官僚宋齐丘等不和，被他们排挤，屡次贬官。当时北方的宋王朝已建立，南唐受到威胁，李璟让位给儿子李煜（后主）。这时熙载已做到吏部侍郎。据说李煜由于对北方势力的恐惧，而猜疑他朝中的北方人，多用毒药害死他们，

熙载居然还被优待而没遭暗算。他也便不能不装癫卖傻，来避免将来的恶化而维持目前的侥幸。因此他的行动便成了个传奇材料。自然那时江南由于战争较少，具有比较优越的条件，生产相当的发达。所谓"保有江淮，笼山泽之利，帑藏颇盈"。一般剥削阶级的生活，便更走向奢靡享乐。他们多大量蓄养"女奴"（或称"家姬"，或称"女仆"，或称"乐妓"，都是指这般在婢、妾之间的奴隶）。历史上记载着像冯延鲁为了买民女为奴，曾擅改了当时不许民间"私卖己子"的法令；刘承勋"家蓄妓乐"将近数百人；韩熙载的朋友陈雍，虽然家贫，还要多蓄姬妾。皇帝李煜也和他们比赛着似的留下许多"风流话柄"：有个和尚在妓家饮酒，李煜隐瞒了皇帝身份去"闯宴"，记在陶穀的《清异录》中。恰好陶穀正在做周国的使臣，到南唐时，韩熙载使歌伎装作使馆听差人的女儿，和陶穀讲爱情，次日在公宴中陶穀摆大架子，这歌伎当筵唱出昨夜陶穀赠她的一首词，这个使臣的骄傲凌人的大架子，便完全垮了。韩熙载也曾为国家出过些保卫疆土和整顿财政的计划，但都不如他最早用"美人计"戏弄敌国使臣这件传奇性的故事被人传说得更热闹。这件快意的胜利，也许是他公开"荒"的借口之一吧？

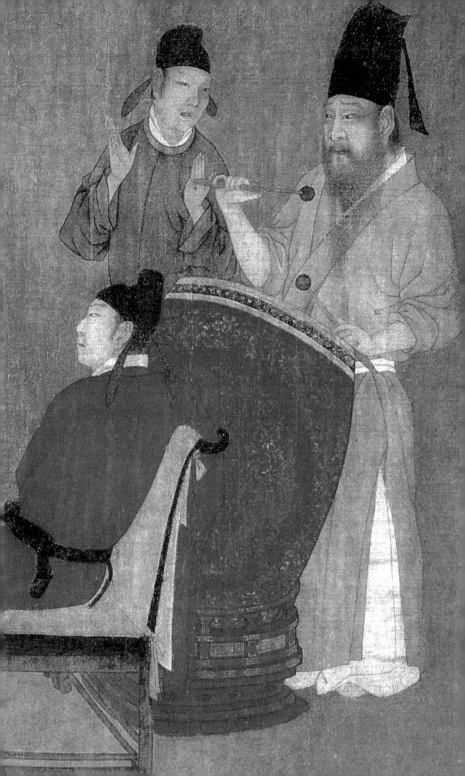

历史上又说他家有"女乐"四十余人，熙载许可她们随便出入和宾客们"聚杂"。宾客中有人公然写出和她们恋爱的诗句，熙载也不嗔怪。熙载有时扮做乞丐，教门生舒雅"执板挽之"，到她们的房中乞食玩笑。熙载的风采很漂亮，有艺术才能，懂音乐，能歌舞，擅长诗文，会写"八分书"，也会画画。谐谑、讽刺的行动，很多被人传述。宾客来了，常教"女奴"们先出来调笑争夺，把靴笏等物都抢光了，熙载才慢慢地出来，特意看客人们的窘状。李煜曾派待诏周文矩和顾闳中到他家窥看他和门生宾客"荒"的情形，画成"夜宴图"据说是为来讽刺他，希望他"愧改"。没想到他见了竟自"反复观之宴然"——满不在乎。他对和尚德明说："我这是避免做宰相。"我们不一定相信他自己所说的动机完全真实，但从他的行动中看，至少他的任情享乐中，有不满当时现实的一些成分。

后来他又被贬官，最后做到"守中书侍郎、充光政殿学士、承旨"的官，在庚午年死了，即是宋太祖赵匡胤的开宝三年。

不论发动画这幅图的是李煜、是别人或是画家自己；不论动机是为讽刺、为鉴戒或只是好奇；也不论历史文字所记

载的韩熙载某些行动是否便是这卷画面的直接资源，我们即具体地从画面上那些生动的形象来看，画家所体会到、表现出的韩熙载的心情的各个侧面，如果仔细去发掘和分析，前边的问题是不难解决的。我们现在不是为研究韩熙载这个人的历史，而是想借着可知的一部分文字史料作这卷名画的现实意义的旁证。同时我也感觉到，这卷画便是用造形艺术手法所留下的珍贵的南唐史料。

二 《夜宴图》的艺术性

绘画的艺术性，不会脱离它的现实性而孤立存在；同时若没有高度的艺术手法，也就无从表达。我们拿一些片段的文字材料和它印证，可以看出卷上每一个人物的行动都是那么恰合他们的身份，虽然我们还不能完全确知他们的姓名事迹。尤其主角韩熙载的形象，更是作者集中力量所描写的。我们看他的性格，不必从文字材料所谈的那

韩君轻格

些概念出发，只向画面上看去，已经是非常生动、具体、有血有肉地摆在我们面前。大到整个布局，小到细微的点缀，都有着它的作用，都见到画家的"匠心"。

先从所画韩熙载的状貌看起：高高的纱帽，是他自创的新样，用轻纱制成，当时号称"韩君轻格"。他的容貌在当时不但被江南人到处传写，北方的皇帝还派过画家王霭去偷写过。现在图上长脸美髯的主角，完全与宋人所称的形状相

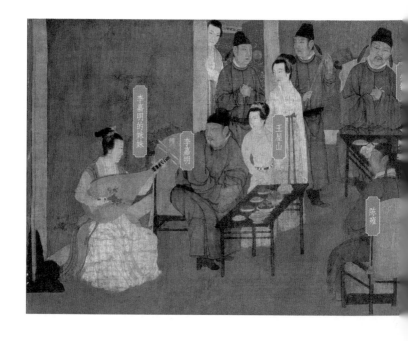

合（宋人有"小面美髯"的话，是对同时流传韩愈画像"肥面"而言的，并非说熙载面小）。这无疑便是韩熙载的真像了。全卷中的韩熙载的表情似乎很沉郁，又似乎"像煞有介事"似的，而最末摆手时又那么轻松。他自己"反复观之宴然"，也许是"正中下怀"吧！我真惊异，画上不到指顶大的人脸，怎能表现出许多复杂的心情？——

有些还是我们了解不到的，画家是怎样地深入体验，又

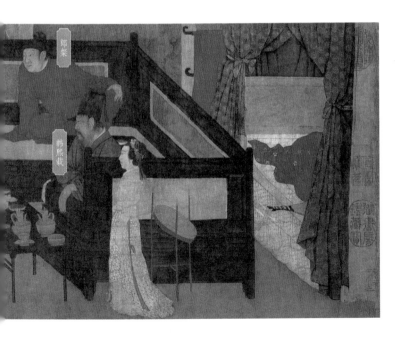

怎样刻画出来的呢？

第一段床上红衣的青年，应该便是状元郎粲吧！弹琵琶的女子是教坊副使李嘉明的妹妹。她左边的人回着头不但听，还很关心她的手法，那岂不就是李嘉明吗？人丛中立着两个女子，一个分明看得出便是后面舞"六幺"的那个人，当然便是"俊慧非常"的王屋山了。还有韩的朋友太常博士陈雍、门生紫微郎朱铣，在这个场面中便应是长案两端的二人了。这些人物都明见宋元人的记载。

自屏风起，右边的第一段，人物是多的，场面是复杂的，背面坐的客人，椅子前移，离了桌案，屏后的女子，一手扶着屏风也挤着来听。床边的女子好像临时把琵琶放在床上，便静静地立在小鼓架旁严肃地来听演奏。

可以看出演奏之前，全场是经过一度的动荡。现在所画的，则是演奏已经开始、全场空气凝注的一刹那。全场上每个人的精神都服从于弹琵琶人的动作。每个人都在听，而听法又各不同。不论他们坐着或站着，他们的视线主要都集中在弹者的手上。

这还不算难，"画人难画手"，古有名言。画家在这里不但把手画得那样好，而且借着各人的手，更多地写出他们

韩熙载　　　　　郎粲　　　　　李嘉明　　　　　朱铣

内心的倾向。韩熙载的手松懈不经意地垂着，和他眼神的向前凝注是相应的；郎粲的左手紧抓住膝盖，保持身体重心的平衡，也衬出注意力的集中；李嘉明的右手扶着掀起袍袖的左腕，似乎正作随时可以伸出手来指点的那样跃跃欲试的准备。在这段正当中，偏偏写一个不用眼看而侧耳细听的人，也许即是朱铣吧？他两手叉起，表现了耳朵用力的专一，由于这一个人倾听，也就指明全场人在听觉上的共同注意。

我听到工艺美术专家谈起，画上的杯盘之类，颜色和形式都是五代时有名的越窑瓷器。盘中细小的果品，都那么清晰鲜明，作者的创作态度是如何的不苟！当然我们现在不是专提倡琐屑的真实，但其中的真实性却由此更得到了明证。

第二段写韩熙载站在红漆羯鼓旁边，两手抑扬地打鼓。郎粲侧身斜靠在椅子上，一方来照顾到韩熙载的击鼓；一方

越窑瓷器

又来欣赏王屋山的舞姿。一个青年拿着板来打，那或者便是韩熙载的门生舒雅吧！因为舒雅是他表演唱歌乞食时的助演人，那么老师自己打鼓时，还能不来伴奏吗？

和尚参加夜宴，也出现在这个场面里。他是否便是那个有说"体己话"交情的德明呢？和尚在舞会中究竟有些不好意思。拱着手，却伸着手指。似刚鼓完掌，又似刚行完"合十"礼。眼看着"施主"击鼓而不看舞女。旁边拍掌的人，眼看韩熙载是为了注意节拍，而和尚的神情分明不同，这和郎粲的"平视"王屋山正相映成趣。

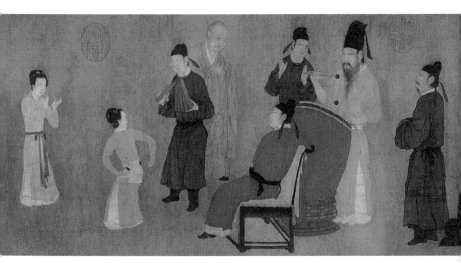

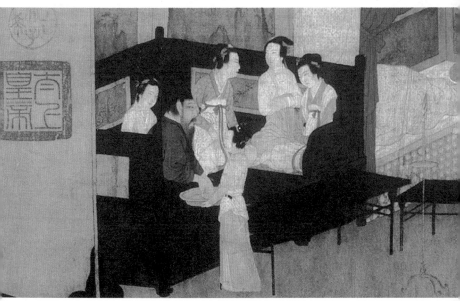

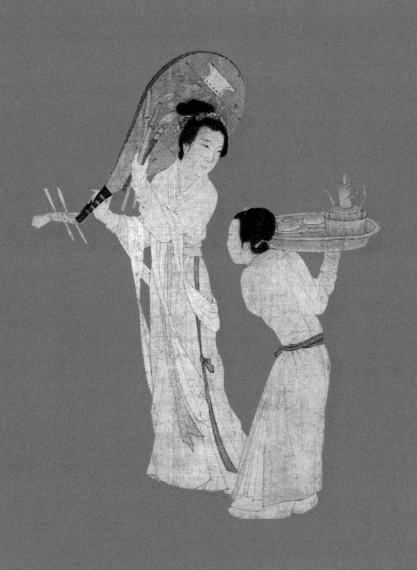

　　红漆桶的羯鼓，是唐代盛行的乐器。唐人南卓曾有《羯鼓录》专书来讲它。南卓说："羯鼓如漆桶，山桑木为之，下以小牙床承之，击用两杖。"这和画上的鼓形正合。羯鼓的打法是音节急促的，所谓"其声焦杀乌烈，尤宜促曲急破、戛杖连碎之声"。再看舞容呢，王屋山穿着窄袖的衣服，两手伶俐地叉着腰，抬着脚，随着拍子动作，和那些长袖慢舞的情形不同，这即是宋人题跋中所指的"六幺"舞吧！韩熙载右手举起鼓桴，反腕向上，刻画出这一桴打下去时力量的沉重。再和拍板、击掌以及"踏足为节"的"六幺"舞的动作联系起来，便能使我们从画面上听出紧促的节拍和洪亮的鼓声，不仅止看见了王屋山美妙的舞姿。这一场和前段女详的琵琶演奏又是一个对比。

　　第三段是休息的场面。韩熙载坐在床边洗手，和几个女子谈话。这时琵琶和笛箫都收了，一个女子扛着往里走。杯盘也都撤下来，一个女子用盘托着一同走去。红蜡烛烧了半截，床帏敞着，被褥堆着，枕头也放在一边，可以随时休息。这在夜宴过程中是一个弛缓的阶段。我们很容易联想到宋朝人豪华宴会的故事，他们把屋窗遮起，在里边歌舞宴饮，饮一些时略歇一歇，大家都奇怪夜长，及至掀帘向外

看时，才知道已经过了两天。在画上这段之后，还有很多场面，这把宴饮的时间的悠长，无形中明白指出。

画家把琵琶倒着放在女子右肩上，把笛箫束在一起放在这女子左手里，教她和撤杯盘的女子一同走到半截红烛的旁边，在画面上，枕头恰恰排在琵琶和蜡烛之间，正不用等待展卷看到韩熙载的洗手，已经使人充分看出酒阑人倦的气氛了。

第四段是听管乐的场面。炎热的天气，韩熙载盘膝坐在椅子上，扇着扇子，吩咐一个女子什么话，拍板的也换了人，五个女子一排坐着吹奏管乐。宋人说韩熙载"每醉以乐聒之乃醒"。看这袒胸露腹、挥扇而坐的神气，正像是聒醒之后、余醉未解而悠然自得的情形。五个作乐人横列一排，各有自己的动态，虽同在一排，但绝对没有排队看齐的板滞。

前边的筵席还有些衣冠齐楚之感，到了这里，便是完全脱略形迹，但并掩藏不了韩熙载

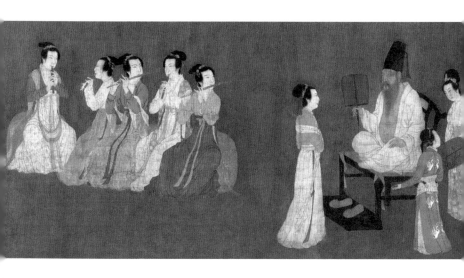

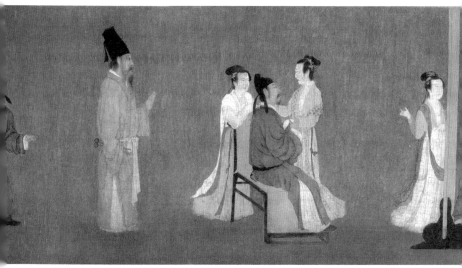

兀傲的神态。在炎热的气候中，脱衣服惟恨不彻底，却又不能赤膊，于是袒胸露腹之外，领子往后松一些都似乎可以减少一些炎热，这种细微的反应，画家都把它抓到了。

末一段突出地、具体地写出韩熙载的"女奴"们和宾客们调笑的情状。韩熙载站在这一对对的中间，伸出左掌摆手，像是说个"不"字。他这"摆手"是制止她们的行动呢，还是教她们不要宣布他来了好借此戏弄客人呢？悄悄地站着，摆着的手伸出也不远，右手的鼓棰，握着中腰，也没想拿它作武器用。这分明是后者的用意。我们伟大的画家，精妙地把这些形象画出，使观者能够完全领会到画中人一动一静的作用，并没有任何一个字的说明！

从全卷来看，它的线条是"铁线描"居多，——这是中国人物画的一种最精练的技巧。不是说其他的描法不好，而是说用这种细线单描，很精确地找到物体和空间"间不容发"的一个分界是如何的困难。这细线不可能有犹豫、修改的余地。古人说"九朽一罢"，是说明创稿的认真，尤其在这种技法上，一条细线若不是经过多次的创稿和修改，是无法达到那样精确的。有了这样的骨干，再加上色彩的点染，便把每个人从面貌到感情、每件物从形状到质地，都具体而

《韩熙载夜宴图》中的铁线描笔触

朱砂

铅粉

石青

石绿

生动地写出来。这说明我们先民惊人的艺术才能，实在是他们勤苦劳动的成果。

在色彩方面：朱砂、铅粉、石青、石绿等重色是最难用的。这卷画上把各种重质颜料用得那么好，薄而匀，效果却是那么厚重。色调在错综变化中显得爽朗健康。

在结构上：这种连环图画式的手卷形式，对于故事画的布置是非常方便的。内容的安排，在这卷中更显出它的巧妙。屏风本是古代屋内一种常见的"装修"，在这卷画面上，它起着说明屋子空间的作用，同时也起着说明故事发展时间的作用。如第一段末的插屏和第三段末的围屏都有这样的作用。而第四段末的插屏又给两个人"捉迷藏"作了重要工具，因而又起了"云断山连"的作用。画家手里的屏风，在要用它隔断时不觉割裂的生硬，而要用它联锁时

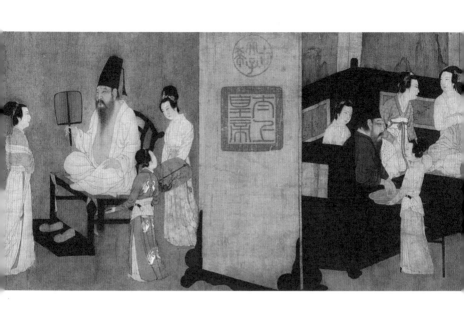

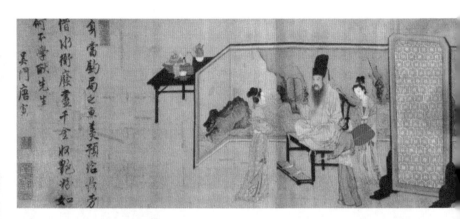

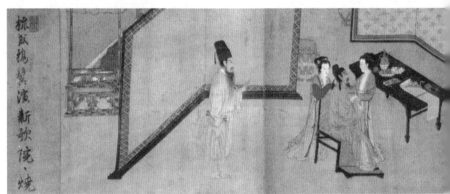

唐寅临《韩熙载夜宴图》卷首、卷尾局部

也不觉得牵强。这不能不算是一种创造性的手法吧！

有人怀疑五个场面的次序问题。以为韩熙载洗手应该在吃饭听琵琶之后；右手执两个鼓槌的一段应该在击鼓一段之后；而袒腹一段应在最后，仿佛才觉顺序。其实这正说明这一夜的宴会是饮酒、击鼓、休息、听乐的更迭反复，也表现了同一夜内各屋中娱乐活动的不同，而韩熙载是到处参加的。（所见若干摹本次序也不一致，可见古代许多原稿中对次序问题的态度。）完成这些作用，"屏风"实在有相当的功劳。

这卷夜宴图并不是没有缺点的。人物的面型，除了特别用力刻画的几个人之外，有些个人不免近于雷同，当然同一个人前后重复出场的不算。主角或重要角色的身量与配角身量的差度有时太大，虽然这里有人物年龄关系。另一方面，我们也不能忽略这是九百余年前的创作。比这卷再早的绘画以至雕刻，拿大小来表示人物主宾的办法，也就更厉害。此外即在技法的各方面讲，拿传摹的晋代顾恺之画，唐代阎立本画等来比较，这卷的精工周密，实在是大进一步。它应该是符合了六法中"气韵生动"的标准，——姑不论"气韵"的确切涵义，至少生动是没问题吧！在今天创作方面，我们

除了借鉴它的优点之外，还应当把它当作前届比赛成绩的纪录，努力去突破它！

三 关于这一卷画的几个问题

以韩熙载夜宴这个传奇性故事为题材的画，自南唐以来原样传摹或增删改写的都很多。原始创作的是周文矩和顾闳中俩人。但到北宋《宣和画谱》中，却只载顾闳中《韩熙载夜宴图》一件（还有顾大中的《韩熙载纵乐图》一件）。元代汤垕记他曾见周画二本，又见顾画一卷，顾画与周画稍异，"有史魏、王浩题字，并绍勋印"（见《画鉴》）。又周密记所见顾画《夜宴图》一本，见《云烟过眼录》。又有一个祖无颇的跋本，跋载《佩文斋书画谱》。严嵩家藏顾画三本，见文嘉《严氏书画记》。这些本到明末清初时候都不见著录，消极地说明已不存在了。是都损失了呢？还是由于记载欠详，而实际上明末清初著录中所载各本便有前列的某卷在呢？现在都无法证明。又明末清初收藏著录中这个题材的作品，几乎都是顾闳中的画，周文矩和顾大中的画很少看见了。综计清初还存在号为顾闳中真迹的，有下列几件：（甲）绢本，有元人赵昇、郑元祐、张简、张雨、何广、顾瑛的

熙載風流清

為天官侍郎以

儁為時論所訾

是卷後書小傳云載以朱澯時登進士第躭聲色不事名
檢飭為別卷載陸游所撰熙載傳則云唐同光中擢進士第
元宗朝迁事業而圆渥又言畜亝堂與必基禍使周
時讒譖謀捨形祝非常兩卷而載出多不因而品陵布寅紀
致之不可畫倭多此及考歐陽五代史云熙載畫秀傑直言又
云後窆安為十人以此不得相較云與李袁酒酣臨詠
之語意拿甚壯及周師渡淮之役竟不能有而為則云会
不免於大言每常非罚辞富之實用者毁肉又載後主伺甚
家寫命闳中輦母壽以進盡非沖季之灵臣考子夺色
游戲後貼受於世手孜闳中此卷絵事牯精妙於奴之秘發
甲觀中以備鑒裁乾隆御識

诗；月山道人、钱惟善的跋。见吴升的《大观录》等书。（乙）绢本，有"臣闳中奉敕进上"的款，后有周天球书陆游所撰《韩熙载传》。见《大观录》和安岐的《墨缘汇观》。（丙）即此卷，绢本、前绫隔水有南宋初期的题字，这条隔水下半截都损缺，只存"熙载风流清旷为天官侍郎以修为时论所诮著此图"二十一字。字体是宋高宗的样子。卷后拖尾有小楷书韩熙载事迹一篇，无写者名款，再后有元人班惟志题古诗一首，再后有"积玉斋主人"题识一段，再后有王铎题两段，见孙承泽《庚子销夏记》和《石渠宝笈初编》。

卷后拖尾有小楷书韩熙载事迹一篇，无写者名款

这是近三百年中流传有名的三卷。甲卷，自吴升著录以后我没见人再提到。丙卷中有"乾隆御识"提到得了这卷之后又得"别卷"，写有陆游所撰的《韩熙载传》。乙卷有陆游所撰韩传，好像乙卷也入了清内府。但写着陆游所撰韩传的不一定便是乙卷，那么乙卷的踪迹也不可知了。丙卷中"乾隆御识"说"绘事特精妙，故收之秘笈甲观"，"绘事特精妙"五字确是定评。

到了今天，这三卷中，又失踪两卷了！

还有关于现存的这一卷常听人谈起几个问题：（一）作者究竟是谁？（二）是南唐的原本还是宋人的临本？（三）《石渠宝笈》著录前流传的经过。（四）有无残缺？（五）顾闳中的事迹。

我试谈谈我个人对于这些问题的意见：

（一）唐宋古画，无款的最多，很多不得作者主名的，全要靠各项旁证。若在反证没被充分提出时，也就只好保留旧说，至多是存疑而不应轻率地武断。这一卷只从元人题跋中定为顾闳中，元人所见古画应该比我们所见的多些，总该有他的根据。

（二）这卷画从我们所常见到的古画技法、风格以及其

他条件来比，它不会是北宋以后的画。从人物形象、生活行动以至衣服器物各方面来看，更不可能是凭空臆造的。就假如说它出自宋人手笔，也必定是临自原本。八百年前的人临摹九百年前的画，在今天实在没有足够的材料去分别它们的差异。至少我们相信这个创作底稿是出自亲见韩熙载生活的顾闳中。

（三）这一卷是宋元著录中的哪一本已不可知，但从卷前的半截隔水上的题字字体来看，起码是经过南宋人的收藏鉴赏。有人从许多痕迹上推测以为即是《画鉴》中所记的"有史魏、王浩题字"的那一卷，而隔水题字可能即是史、浩的笔迹，这也可备更进一步研究的线索。卷后拖尾第一段无款的韩熙载事迹，从字体上看，很像袁桷的笔迹，拿袁桷"和一庵首座四诗"和"徽宗文集序"的跋尾等真迹的笔势特点来看，是完全相同的。题诗的班惟志正是他的朋友。(绘画馆中同时陈列着的黄公望《九峰雪霁图》即是给班惟志画的）这是元代鉴、藏的情况。明末清初归了王鹏冲。鹏冲字文荪，直隶长垣人，收藏很多，和王铎是亲戚，他的藏品多有王铎题字。孙承泽即从王鹏冲家见到，记在《庚子销夏记》中。在从王鹏冲家到清内府的中间，曾经归过梁清

标，有他的藏印。又归过年羹尧。班惟志诗后空纸上有一段题识，款写"积玉斋主人"，那个"玉"字是挖改的，痕迹很明显。年羹尧的"斋名"是"双峰积雪斋"，所以他也有"双峰"的别号。这分明是进入石渠之前，有人因为年羹尧是"获罪"的，也许怕被认为是"逆产"，因此挖改一字，便可了事。其实笔迹字体都自己在那里清清楚楚地发言说："我是年羹尧!"

（四）有人说，这卷第二段拍手的女子身后和第四段站在韩熙载面前听吩咐的女子的身后，绢上都有裂痕，可能中间有什么残缺。又最末二人，似乎不够作收尾的局势，或者后边还有什么场面。按古画的断裂，本是最普通的事，裂处也不一定便有遗失。一卷被割成两、三卷也是常有的。但"夜宴"本是一个短期间内的事，不比其他长大的故事，所以不可能太长，即前说（甲）、（乙）两卷，据著录记载，也都只不过七尺。而这卷一丈长，还算较长的了。所以这卷即使有残损处也不可能太多。再从这卷前边隔水保留残缺的情形来看，可以见到两个问题：一是绝对发生过撕毁破裂的事；二是断缺隔水既还被保留，那么画面本身即有残碎处似乎也不致随便被遗弃。除非在保留隔水的阶段以前有过割

截，但那至少是三百年前的事了。（每段都用屏风作隔界，这卷如有残损，可能是第二、第三两段之间的一个屏风。）

（五）顾闳中的事迹，宋人记载很少。只《宣和画谱》说："顾闳中，江南人也，事伪主李氏为待诏，善画，独见于人物。"此后便叙他画《夜宴图》的经过。元夏文彦《图绘宝鉴》所记，是沿着《宣和画谱》的材料。他的作品除《夜宴图》之外，还有《明皇击梧图》、《山阴图》（写许玄度、王逸少、谢安石、支道林等人的故事），又有李煜的道装像，这些作品也都早已不传了。这位伟大画家的生平事迹，就剩这样简单的几句话，是何等的可惜！

因此，想到我们先民若干的伟大艺术创作和他们生平辛勤劳动的事迹，不知湮没了多少。那么，我们今天对于这些仅存的宝贵遗产除了创作方面正确的吸取、借鉴之外，还应该如何尽流传保护的责任啊！

《龙袖骄民图》

　　《石渠宝笈》藏宋画大幅，图上明董其昌标题云："董北苑《龙宿郊民图》真迹。"画既无款，又无宋、元旧题。明詹景凤《东图玄览编》卷一云："相传为董源《龙绣交鸣图》，图名亦不知所谓。"又云："见于成国公家。"詹略早于董，知作者与图名并非始自董其昌也。惟无论"龙绣交鸣"，抑为"龙宿郊民"，究何所取义？又何以知作者为董元？（董元即董源，字叔达，曾任南唐北苑副使。）画上人物是何本事？三百余年来，久成悬案。

　　按画为四拼绢大幅，着色山水。山作圆厚峦头，无崚嶒险峻之势。水面空阔，是依山俯江之景，盖江左名胜之境也。山麓人家，树悬巨灯。近处水边，二大船相衔接，上竖彩旗，数十白衣联臂，自岸上列立，直满二船，似歌舞

《龙袖骄民图》

状。船头及岸上各有奋臂捶鼓者。径路上亦有游人，与船上人俱细小仅数分。

池上又有董其昌题云：

> 《龙宿郊民图》，不知所取何义，大都箪壶迎师之意，盖艺祖下江南时所进御者，名虽诡，而画甚奇古。

又题云：

> 丁酉典试江右归，复得《龙秀（功按：此处原写又误为"秀"）郊民图》于上海潘光禄，自此稍稍满志……天启甲子九月晦日。

又有清王鸿绪题，入清内府后，有乾隆御题诗、跋，以不得命名之故，遂以"龙见而雩"之义当之，谓是雩祭、祷雨之事。厉鹗《樊榭山房文集》卷八《龙宿郊民图跋》亦指为雩祭。文繁不具引。

按宋平江南，非艺祖亲征。明张丑《清河书画舫》已集云："乃写宋太祖登极事者。"其误俱明显，乾隆御题中并

已辨之。惟图名四字，詹、董所记之外，尚有其他音同字异者。清阮元《石渠随笔》卷二自注云："收藏家有题为《笼袖骄民》者。"其记此图人物形状以为裸人，并云："究不知何故。"足见此图之名，旧为口耳相传，故有音同字异之事。惟其义为何，最难索解。考之古籍，《汉书·郊祀志》上虽有"夏得木德，青龙止于郊，草木豸茂"之语，但与图景无关。惟阮元所云"笼袖骄民"之名，颇堪注意。按明陈继儒《太平清话》云：

　　钱塘男女尚妩媚，号为笼袖骄民。

其语源于元杨维桢。《东维子文集》卷六《送朱女士桂英演史序》云：

　　钱塘为宋行都，男女痈峭尚妩媚，号笼袖骄民。

又元欧阳玄《圭斋集》卷四《渔家傲南词》中亦曾及之。其序云：

　　余读欧阳公李太尉席上作十二月《渔家傲》鼓子词……每欲仿此作十二阕，以道京师两城人物之富，四时节令之华……山林之士，未尝至京师者，欲有所考焉。此亦可见其大略矣。

其词云：

　　七月都城争乞巧，荷花旖旎新棚笊，龙袖娇民儿女姣，偏相搅，穿针月下浓妆佼。

吾又读元人杂剧，曾三见"龙袖骄民"之语。《元曲选·合汗衫》第一折云：

　　俺是凤城中士庶，龙袖里骄民。

又《元曲选·蝴蝶梦》第四折云：

　　你本是龙袖娇民，堪可为报国贤臣。

又《孤本元明杂剧·刘弘嫁婢》第四折云：

> 你本是龙袖里娇民，堪可为朝中宰相。

在戏剧中，直至清代，此语尚存。姚燮《复道人今乐考证》载柳庄居士《龙袖骄民杂剧》一目，次于王文治撰剧之后，殆乾、嘉时人。惟余未见剧本，不知其词云何耳。

观此诸条，可证"龙袖骄民"四字，实为民间俗语，惟其义何在，明清士夫已不甚了了。清梁清远《雕丘杂录》卷七云：

> 陆文裕公《玉堂漫笔》中言："龙袖娇民是元时方言，不知其何等。"余在都下，常见都人与人相竞，必自矜曰："我龙凤娇民也。"盖言为近帝后之民耳。义取如此，似无别说。

按陆深谥文裕，明中叶华亭人。于董其昌为乡先辈。已不知"龙袖娇民"是何等（语），无怪董之不解矣。

元周密《武林旧事》卷三："辇下骄民，无日不在春风

鼓舞中，而游手末技为尤甚也。"又卷六"骄民"条云：

> 都民素骄，非惟风俗所致，盖生长辇下，势使之
> 然。若住屋，则动蠲公私房赁，或终岁不偿一镮。诸务
> 税息，亦多蠲放，有连年不收一孔者，皆朝廷自行抱
> 认。诸项窠名恩赏则有黄榜钱，雪降则有雪寒钱，久雨
> 则又有赈恤钱米。大家富室则又随时有所资给。大官拜
> 命则有所谓抢节钱；病者则有施药局，童幼不能自育者
> 则有慈幼局，贫而无依者则有养济院，死而无殓者则有
> 漏泽园。民生何其幸欤！

近代沈曾植先生《海日楼札丛》卷三"笼袖骄民"条
云："董元有《笼袖骄民图》，向来不得其解。今按元曲《公
孙汗衫记》……《武林旧事》卷三……《武林旧事》卷六有
《骄民》一门，次《游手》。"乃知所谓"龙袖"者，犹"天
子脚下"、"辇之下"之义；所谓"骄民"者，犹"幸福之
民"、"骄养之民"之义。"龙"字加竹头作"笼"者，殆从
娇媚之义着想。且口语易讹，用字不定耳。至"骄"字或用
从马之字，或用从女之字，此盖古尝通用。晋左思《娇女

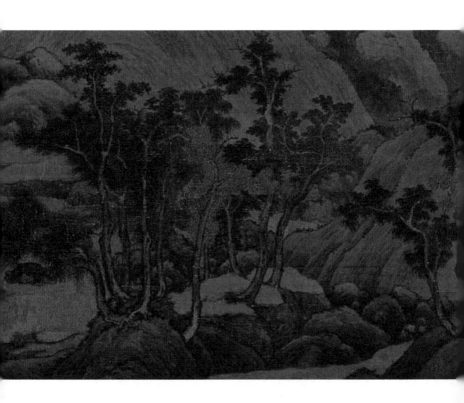

诗》作从女者，唐李商隐《骄儿诗》作从马者，所写俱为儿女骄养、骄惯之态，非有娇媚、骄傲之义也。可知元人之语，实指太平时代、首都居住、生活幸福之民耳。

回顾此图所写，正是节日嬉娱之景。连舟捶鼓，一似竞渡一类之戏（阮元谓为裸人，亦非），但图中有丹红夹叶树，乃秋日景物，非端阳耳。综而观之，其名之为"龙袖骄民"，盖无疑义。董其昌题，或为传闻之误。亦或因不解其义，改字从雅，而又曲为之说者。至此图名何时所起？其为作画时之原名，抑为后人所命，则不可知矣。惟既可知其图名口耳相传已久，则非明代某一藏家偶然杜撰者可比。纵非作画时之原名，殆亦宋元旧传者焉。画上所写既为江边山麓居人之生活，其人又为龙袖中之骄民，则其地必为首都也。江城建都之朝代，史固多有，然以江左风景言之，最著者惟南唐都建业，临扬子；南宋都杭州，临钱塘而已。南宋名手遗作中，未见此种风格者，传为南唐董元之笔，殆非无故。古画无款字者，往往为人妄指作者，妄加图名。然亦有其来有自者，则未可概以附会目之，如此图是已。

米芾画

米元章《珊瑚》、《复官》二帖，为历来著录有名之迹。《快雪堂帖》曾入石，多年临玩，梦想真迹之妙，定有远胜石本者。继见《壮陶阁帖》，附刻珊瑚笔架之图及各家跋尾，始知《快雪》删削之失。盖笔架为珊瑚三枝，下承以金座，其状似三枝朱草出自金沙中，故题诗云"三枝朱草出金沙"，不见此图，诗句竟不可解。惟《壮陶》刻工，远逊《快雪》，于是向往真迹之心愈切。

近年获见真迹，不但笔势雄奇，其墨彩浓淡之际，更见挥洒淋漓之趣，石刻中固不能传，即珂罗版印本，其字迹浓淡差异较微处，亦不尽能传出，故每观墨迹，常徘徊不忍去。

米老号称能画，世又常以扁圆点一派山水画之创始人归

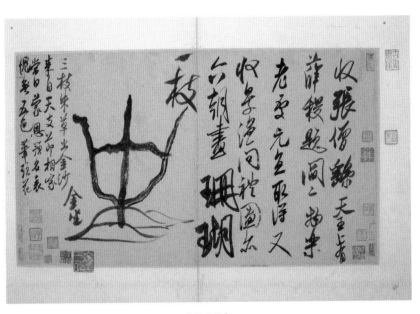

《珊瑚帖》

《复官帖》

之米老，自《芥子园画传》以大混点、小混点分属大小米，于是米老又与大混点牢不可分，而米老之冤，遂不可雪！亦此老自诩画法有以自取也。何以言之？《画史》言尝与李伯时言分布次第，又言所画《子敬书练裙图》归于权要，宜若大有可观者。而进呈皇帝御览之作，却为儿子友仁之《楚山清晓图》，已殊可异。世传所谓米画者若干，可信为宋画者无几，可定为米氏者又无几，可辨为大米者，竟无一焉。今此珊瑚笔架之图，应是今存米老画之确切真迹矣。但观其行笔潦草，写笔架及插座之形，并不能似，倘非依附帖文，殆不可识为何物。即其笔画起落处，亦缺交代，此虽戏作，而一脔知味，其画法技能，不难推测。《画史》所言"山水古今相师，少有出尘之格者，因信笔作之"等语，但可作颠语观。再观其"树石不取细，意似便已"云者，实自预为解嘲之地也。不作当行画家，固无损于米老，而大混点竟得与米老长辞，亦自兹始！讵非米老之幸也哉？

此帖后各家跋，次序粘连有颠倒处，今排比如下：

　　米友仁，绍兴间。

　　谢在存，丁丑（一二七七），宋端宗景炎二年，蒙

古世祖至元十四年。

郭天锡，乙酉（一二八五），至元二十二年。

杨肯堂，无年月，言与郭同行留题，盖同时书。

季宗元，丙戌（一二八六），至元二十三年。

施光远，己丑（一二八九），至元二十六年。

焦源溥，丁巳（一六一七），万历四十五年。

成亲王，庚申（一八〇〇），嘉庆五年。

郭天锡字祐之，号北山，元代鉴赏家，今传古法书多有其题跋。又画家郭畀，字天锡，非一人。此帖中祐之跋，与其所书其他法书题跋，笔法一致，真迹也。而日月干支，有不可解者。郭跋云"四月初七日戊申"，则四月朔当为壬寅，与史不合。汪曰桢《历代长术辑要》卷九，谓《元史》至元二十二年"八月有庚子，不合"。汪氏所排，本年各月朔如下：

正甲戌，二甲辰，三癸酉，四癸卯，五癸酉，六壬寅，七辛未，八辛丑，九庚午，十己亥，十一己巳，十二戊戌。

按《元史·世祖本纪》本年八月有庚子者，盖朔日也。此跋又是四月壬寅朔，则当时颁行之历，本年四月、八月朔皆较长术所推上窜一日，盖四月前必有一月为小尽。昔人推历有差，本属常见，而大小尽之置，尤多出入。以此跋与《元史》本纪合观，皆足以说明当时所颁之历如此，非不合也。世习称金石足以考史证史，自近代发现古简牍及写本以来，又知出土文物足以考史证史，不知世所视为美术古董之法书墨迹，固为未摹刻之金石，未入土之文物也，又岂独书法可赏已哉！

摹《捣练图》

此卷画原无款识，金章宗完颜璟在"隔水"边上用"瘦金体"题"天水摹张萱捣练图"，在元代有张绅题诗，清初为高士奇所藏，不知何时流出国外，现在美国波士顿博物馆。

张萱是唐代开元时的人物画家，尤其擅画仕女婴儿。这卷画中描写一些妇女做缝纫手工的活动，从捶捣、缝接到熨的一段过程。这些妇女的装饰，我们并不眼生，敦煌壁上的许多"供养人"正足以印证。而卷轴上的作品，自然比较容易更加精细。可惜的是流传影印本都是黑白版，读者常常以看不到著录上所记的"大设色"是什么情况为遗憾，现在从谢稚柳同志处得到一份外国原色印片，亟为复制，以供同好。

摹《捣练图》

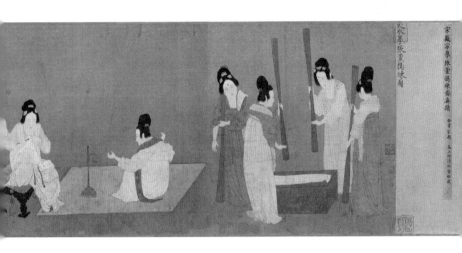

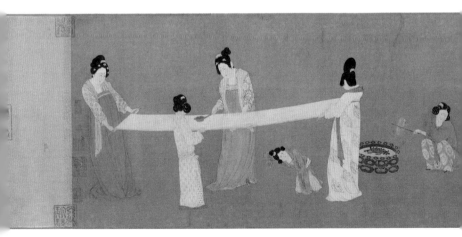

天水摹张萱《捣练图》

这卷画的特点很多，据我粗浅的理解，首先要属他描绘这些在劳动中妇女们各个的动态和她们之间的关系。每个人的动作都是那么生动，尤其常从细微的地方传神。例如自右第四人挽着袖子若有所思地准备捣练，往后绕线的、缝纫的同是聚精会神，而她们较动、较静的神情又各不相同。最末四个人，绷绢、熨绢和从旁扶绢的工作性质不同，她们的身体姿态也都表现出用力各有轻重。扇火的女孩歪着头用袖子半挡着脸，使人看到炭火轻烟从她的右侧侵袭；小孩调皮，从绢下反看，点明了绢的洁白透光，而全场的空气，也因有这个小孩而活泼了。我们还从这卷画上得见唐代妇女的一部分生活，至于妆饰色彩的讲求绚丽，也反映了当时的社会风尚。

"画人难画手"这句名谚，在这卷里却不适用了。只看全画中各个不同动作着的手，都那么真实、那么美，不但表现了那一只手的动作，而且还表现了全身甚至内心的活动。例如第四人挽袖下垂的手指，有意无意的松张，和她脸上的

神情是有着密切呼应的。

　　游丝描笔法的精练运用，可以说是人物画发展成熟的一种表现。细细一线，恰当地画出物体与空间最主要的分界，那么准确、谨严，若不是经过辛勤劳动而具有高度技能的画家是无从措手的。我们看张萱所画的《唐后行从图》，还不是这样，这是否宋人摹画时有所加工就不得而知了。

　　辽宁省博物馆藏宋徽宗摹张萱《虢国夫人游春图》，也是金章宗标题，画法风格和这卷完全一类。这漂流异国的名画，不知何时才能和安居祖国的姊妹卷共享聚首之乐！

　　有人对于这两卷上金章宗所题"天水"二字的含义提出过疑问，"天水"是赵氏的"郡望"，所以宋代称"赵宋"，行文涉笔也有称"天水之世"

《虢国夫人游春图》

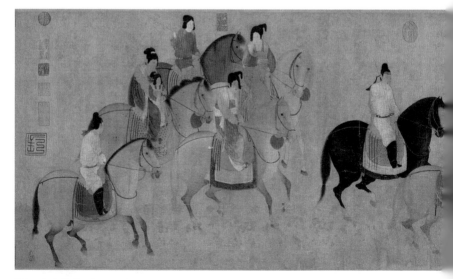

《虢国夫人游春图》局部

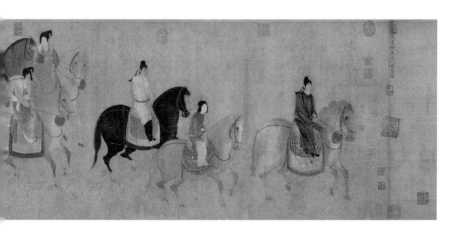

的。这里的"天水"是因敌国君王不愿称名呢？还是指其为宋国人所画呢？如是徽宗，何以又无押字？即属徽宗，是出亲笔还是出院人？都是有待再深研究的。但是无论如何，并无碍于它是一卷宋摹唐人具有高度艺术性的古代现实主义的精美作品。

董香光《云山图》

　　尝见董香光墨笔云山小卷，绢本，高六寸余，长四尺余。自题云："九峰春霁图，仿米家山，玄宰。"后有陈眉公跋云："米家画在似山非山之间，玄宰画在似米非米之间。此中三昧，唯余与李长蘅解之，玄宰亦以为然。眉公记。"

　　又见绢本云山大卷，水墨淋漓。小行书题云："春山欲雨。七十二高峰，微茫或见之。南宫与北苑，都在卷帘时。乙卯春禊，董玄宰写。"余和之云："此是董香光，抑是赵行之？从军诸火伴，初见木兰时。"赵行之名洞，曾为香光代笔，在赵文度之后。香光云："米元晖作《潇湘白云图》，自题云：'夜雨初霁，晓烟欲出，其状若此。'此卷予从项晦伯购之，携以自随，至洞庭湖舟次，斜阳篷底，一望空阔。长天云物，怪怪奇奇，一幅米家墨戏也。自此每将暮辄卷帘看

董其昌《仿米家山水立轴》

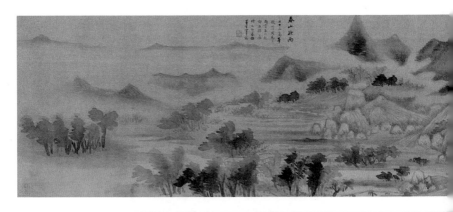

董其昌《春山欲雨图》

米友仁《潇湘奇观图》

董香光《云山图》

筆所未到氣己吞

敬園

元人論畫如五岳未偶成文
昆邈唐宋精細端平辭歡
開生面化粗重之蹟也但不肖
肯人視耶又豈儉俊流人玩乎
畫所作家此家有作家而無名
家猶美之佳人設不同笑
元之一筆輕逸並翁開雲文沈互
又名家中之出頼也此出
嗽掇举雲好看華里雲草焉
告里藏可宋白石扇趙置膏

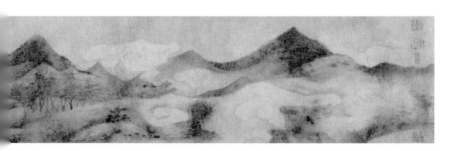

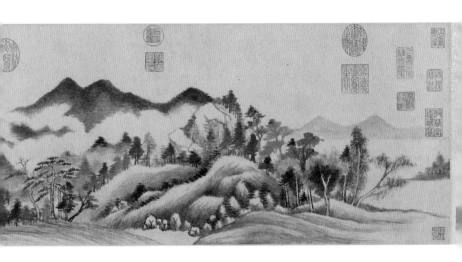

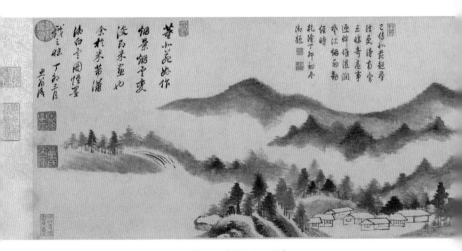

董其昌《潇湘白云图》

画卷，觉所持米卷，为剩物矣。"见《容台别集》。前诗语意本此。

香光有《满庭芳》词，题所作米家山云：

> 宿雨初收，晓烟未泮，散云都逐飞龙。文君翠黛，一霎变鬈容。多少风鬟雾鬓，青螺髻，飘堕空蒙。烦骋望，征帆灭处，远霭与俱穷。

> 古今来画手，谁如庄叟，笔底描风。有江南一派，北苑南宫。我亦烟霞骨相，闲点染，懵懂难工。但记取，维摩诘语，山色有无中。

见《书种堂帖》，可知香光自负，端在于此也。"宿雨初收，晓烟未泮，其状若此"数语乃小米《潇湘白云图》卷后长题之首数句，《容台别集》一段所引有误。此卷今在上海博物馆。

王石谷临《富春山居图》

　　纸本，长一丈四尺二寸五分，高一尺一寸，画仅占一丈一尺二寸，余纸皆写题跋。卷曾经水，纸多糜烂处，未损处墨彩仍存。以焚余子久原图校之，仅有其半。必前半烂损过多，遂加剪削耳。石谷自题云：

　　一峰老人富春长卷，海内流传名迹中称为第一。沈征君、董宗伯先后鉴藏，炬赫绘林。曩从毗陵半园唐氏借摹粉本，后凡再四临仿，始略有所得。丙寅秋，在玉峰池馆重摹。仰钻先匠，拟议神明，犹深望洋之慨。王翚。（下押"王翚之印"白文印，"石谷子"朱文印。）

　　此跋笔意妍媚，是恽南田所书，王翚二字乃石谷亲笔。

王石谷临《富春山居图》

黄公望《富春山居图》（无用师卷）局部

王翚临《富春山居图》局部

王石谷临《富春山居图》

黄公望《富春山居图》（剩山图）手卷

曾见石谷仿范华原卷，其标题一行即南田书，年款一行则石谷书，后复有南田跋尾。想见当日商榷笔墨之乐。

后有"复庄鉴定"白文印；"臣阮元私印"朱文印；"奉敕编定内府书画"白文，亦阮氏印；天津徐世纲藏印三方。

石谷屡临《富春山居图》，初读南田"瓯香馆画跋"中所记，每为神往。及见石谷真迹，实复平平，视子久真迹固不如，且亦不及读南田之文之精彩动人也。石谷临《富春山居图》，余曾见四卷，皆真迹，以高丽笺本长卷为最著，其后南田数跋之外，以翁覃溪跋为最精，字作庙堂碑体。上海孙伯渊兄弟自北京购得，余曾匆匆一观。笔墨一律，殊少变化，盖石谷笔墨于范宽、王蒙诸家最契，于子久、云林柔韵之笔，性颇不近，故觉此等临本之笔无余味耳。

又子久此图，乾隆内府先收一伪本，御题若干次，后得真迹，不便自翻前案，乃命梁诗正题称真迹为临本。此桩公案，近人考辨甚多，兹不复及。惟《石渠》所藏两卷，余皆尝寓目，且俱有印本。御题之本，实亦石谷临本之最率意者，为人割去王款，伪题黄款。不见石谷此等临本，其覆终无从发。而言斯图者，于御题本之笔者为谁，亦鲜论及，因拈出之。

王石谷仿山樵画

石渠旧藏王石谷《仿黄鹤山樵山水立轴》纸本。作解索皴，笔墨离披，气息古厚，以朱砂赭石点染树叶屋宇，山不着色，行笔在有意无意之间，真石谷平生合作也。未题款识，仅于幅边钤印二方，乍见几不识为石谷笔。上有王烟客 题，恽正叔两题，叹赏备全。余尝疑王、恽诸贤之题石谷画，未免过誉，及观此幅，始信其非溢美。而习见刻画甜熟之作，皆赝鼎耳。烟客题云：

石谷此图虽仿山樵，而用笔措思，全以右丞为宗，故风骨高奇，迥出山樵规格之外。春晚过娄，携以见视，余初欲留之，知其意颇自珍，不忍遽夺，每为怅怅然。余时方苦嗽，得此饱玩累日，霍然失病所在，

王翚《仿黄鹤山樵山水立轴》

始知昔人檄愈头风，良不虚也。

正叔题云：

乌目山人为余言，生平所见王叔明真迹不下廿余本，而真迹中最奇者有三：吾从《秋山草堂》一帧悟其法；于毗陵唐氏观《夏山图》会其趣；最后见《关山萧寺》本，一洗凡目，焕然神明，吾穷其变焉。大谛《秋山》天然秀润，《夏山》郁密沉古，《关山》图则离披零乱，飘洒尽致，殆不可以径辙求之，而王郎于是乎进矣。因知向者之所为山樵，犹在云雾中也。石谷沉思既久，暇日戏汇三图笔意于一帧。芟荡陈趋，发挥新意，徊翔放肆，而山樵始无余蕴。今夏石谷自吴门来，余搜行箧得此帧，惊叹欲绝，石谷亦沾沾自喜，有十五城不易之状。置余案头，摩娑十余日，题数语归之。盖以西庐老人之矜赏，而石谷尚不能割所爱，矧余辈安能久假为榲椟之玩耶？

以上二题，载在《西庐画跋》及《瓯香馆画跋》中。

恽寿平题王翚《仿黄鹤山樵山水立轴》

其后尚有正叔（恽寿平）一题，为《瓯香馆画跋》所不载。曰：

> 偶过徐氏水亭，见此帧乃为金沙潘君所得，既怪叹，且妒甚。不对赏音，牙徽不发，岂西庐、南田之矜赏，尚不及潘君哉？米颠据舷而呼，信是可人韵事，真足效慕也。但未知石谷他日见西庐、南田，何以解嘲？冬十月南田恽格又题。

语杂嘲讽，读之解颐，盖石谷此图，必劫于金沙潘君之厚币也。潘君者潘元白也，名眉，当时文人常称及之。余于吴见思《杜诗论文》刻本前参校人中亦见其姓名，盖亦富而好事者，行履尚待考。

记查、王合作二幅

　　查二瞻（士标）墨笔山水直幅，仿米家云山，系为筤在辛画者。题云："鹤林名胜自年年，一宿春波画老颠。颠老重来应大笑，何人窃我小乘禅。某壑道人查士标为江上先生图，并系以诗。"此画经王石谷再加点染，题云："江上先生为余言，读书鹤林之杜鹃楼，每从雨后对磨笄鸿鹤山色，正是米家粉本。先生携示二瞻此图，复为指点峦岫回合，云烟吞吐之状，属余重加渲染，如幼霞善长商榷作师子林图故事，他日二瞻见之，应笑我颠更甚也。壬子九月廿六日，乌目山中人石谷王翚。"又有恽南田题云："润州江山，南宫所谓画材者，此鹤林烟雨，江上翁位置，属二瞻图之，复属石谷重加点染，遂成妙本，堪与海岳相敌，查、王合作，墨林佳话也。十月朔，毗陵恽寿平题。"又

查士标、王翚《鹤林烟雨图》

有笪氏自题云："安时堂珍藏鹤林烟雨图，郁冈居士笪在辛自记。"

　　又查画墨笔山水直幅，亦为笪在辛作者，题云："名山访胜图拟北苑笔法，为郁冈居士画于丹徒之砚山楼，时积雪凝寒，未克竣事，实为康熙庚戌之十二月也。越次年辛亥五月，居士过访竹西，携之行箧，复命重加点染，始为成之，并识岁月云。士标。"此画亦经石谷再加点染，题云："江上先生与余论画，必以董、巨为宗，时同在毗陵，于庄太史家观龙宿郊民大帧，赞慕不辍，因出示所属查梅壑（士标）用北苑法作此一图，为言梅壑笔墨清新，长于云林淡寂一派，此乃其变法者，复命余乘醉灯下重加点染，林峦石势，略为增置，北苑遗意，顿还旧观。始知古人商确（按当做"榷"）作图，未欲草草，江上翁可谓深于鉴古矣。时壬子孟冬既望。乌目山中人王翚识。"按鹤林一图，梅壑所画，云烟淡宕，墨点淋漓，实为佳构。石谷所加笔墨，望而可见。以精能论，固足为梅壑原作平添许多层次，然即无王笔，查画亦非有所不足，而必欲虢国浓妆，飞燕广袖，已未免枉抛心力。然广袖浓妆，尚未致即使虢燕由此而媸。至于访胜一图，椒点墨痕重渍，山皴彼此异格，胜处无多，只觉全幅稠

塞而已。查、王精诣，两败俱伤。既请梅壑添毫，复倩石谷加墨，徒彰买菜求益之心，不见澄怀真赏之识。吾于是知笪重光其人之不雅也。

《秋山图》真伪

书画之鉴别与评赏，有精确与粗率之别。人于早岁，所见名作不广，有时好恶任心，判断真伪优劣，往往与晚岁有所不同。亦有年耄目昏，记忆衰减，所鉴所评，转不如壮年之敏锐者，此又当分别论之也。

艺苑久传黄子久《秋山图》公案，扑朔迷离，几疑名画真有幻化，其实不过王烟客早岁所见与晚岁不同而已。

恽南田《瓯香馆集画跋》中有《记秋山图始末》一文，笔致生动，俨然唐人传奇。大意谓：王烟客受董香光（即董其昌）之教，得知《秋山图》为黄子久画第一，非《浮岚》、《夏山》诸图所堪伯仲。其图藏于京口张修羽家，烟客持香光书往访，主人张乐治具，备宾主之礼，乃出其图。烟客骇心洞目，观乐忘声，当食忘味，神色无主。欲以金币

王翚《浮岚暖翠图》

恽寿平《记秋山图始末》

相易，主人不许。烟客旋入都，后出使还，路过京口，再求观之，主人拒而不纳。复求香光作书，遣人往求，终不可得。入清后，烟客与王石谷言之，嘱为物色。事为贵戚王长安所闻，使人购求，其时张氏已更三世，其孙某以所藏彝鼎法书及《秋山图》售于长安。长安在苏州招烟客、石谷往观，见其图虽是子久真迹，但不如曩时烟客所言之奇妙。长安见彼神色犹豫，恐其非真。后王圆照至，石谷先为喻意，遂赞叹不绝口，长安始为释然。南田于篇末曰："嗟夫！奉尝（按指烟客，南田书"常"为"尝"，避明讳也）曩所观者岂梦耶？神物变化耶？抑尚埋藏耶？或有龟玉之毁耶？其家无他本，人间无流传，天下事颠错不可知。"又曰："王郎（按指石谷）为予述此，且订异日同访《秋山》真本，或当有如萧翼之遇辩才者。"

此文原稿曾刻于《宝恽室帖》。墨迹近年复经影印流传，非独书法精妙，谛观其删改之迹，实足见当时结撰之匠心。其中文词修润甚多，略举其重要关节数处：（一）记烟客再访《秋山》而主人不纳之事曰："因知向所殷勤，在推宗伯（按指香光）之余也。"改为"奉尝徘徊淹久而去"，意在不欲见人轻烟客也。（二）记王长安得画事曰："王氏

果欲得之，客知指，亟闻于藏画之家。于是京口张氏悉取所藏并持一峰（子久别号）《秋山图》来，王氏大悦，与值去。"改为："王氏果欲得之，并命客渡江物色之。于是张之孙某悉取所藏彝鼎法书并一峰《秋山图》来，王氏大悦，延置上座，出家姬合乐享之，尽获张氏彝鼎法书名迹，以千金为寿。"以见王氏得图之郑重也。（三）记烟客、石谷之相会也，曰："会奉尝与石谷要期同会于金阊（按即指苏州），石谷先至。"改为："王氏挟图趋金阊，遣使招娄东二王公来会，时石谷先至。"以见烟客、圆照之来，非由自至，实出于王氏之招也。（四）记烟客之至苏州也，曰"先呼石谷与语"，上增"奉尝舟中"四字，以见非至王氏之门始相晤语，此与前条俱增高烟客之身份也。（五）记石谷之预示圆照也，曰："又顷王圆照郡伯亦至，石谷亟先谕意郡伯，郡伯诺，乃入。大呼《秋山图》来，披指灵妙，赞叹缕缕不绝口，谓王氏非厚福不能得奇宝。"其中涂去"石谷"至"乃入"十三字，而于"谓"字上增一"戏"字，既省赘笔，且免平浅率直之病。（六）篇末记王氏之不瘳也，曰"王氏诸人至死不瘳"，涂去"死"字，旁注"今"字。此皆足见南田选词命意之精细也。

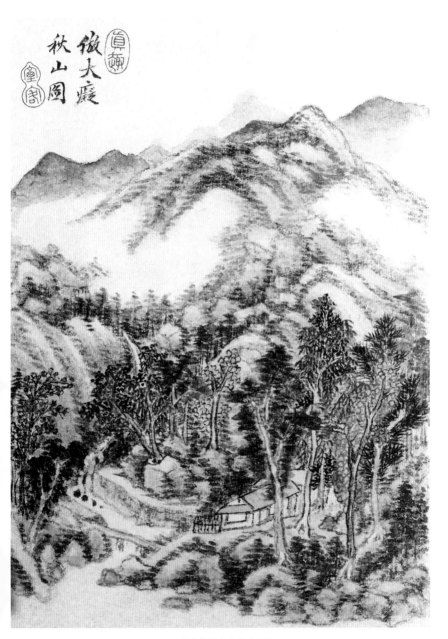

王时敏《仿大痴秋山图》

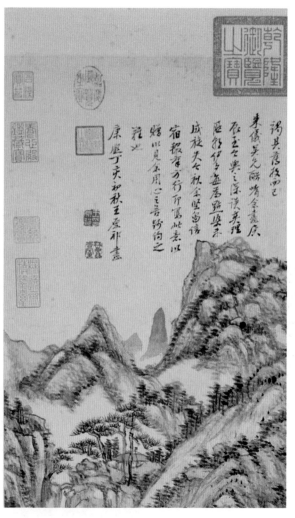

王原祁《仿黄公望秋山图》局部

《秋山图》

王翚《秋山图》

至于烟客初见《秋山图》之年月，文中并未确记，但云："抵京师，亡何出使，南还道京口。"按《王烟客先生集》中《自述》及程穆衡《娄东耆旧传》等所记，烟客平生屡使诸藩，不易定此事为何年。惟烟客于崇祯四年（一六三一）以服阕赴京补官，北行舟中访《秋山图》题云"往在京口张修羽家见大痴设色《秋山》"云云，见《王奉尝题跋》）。则知初见必在是年之前。估计距此时最近之一次出使，则在天启七年（一六二七），烟客以尚宝卿使闽，是年仅三十六岁，其赴京途中见画，又前于此。如在更早之某次出使，则烟客之年更稚矣。王长安名永宁，为吴三桂婿。撤藩事在康熙十二年（一六七三），此后则王长安死矣。南田云："奉尝亦阅沧桑，且三十年，未知此图存否？""三十年"者，自顺治元年至康熙十二年也。"且三十年"者，不足三十年也。观画殆在撤藩前一二年乎？原稿初作"且五六十年"，点去"六"字，改"五"成"三"，亦见南田笔下之精密。张修羽名觐宸，字仲钦，丹徒人，修羽其别号也。所藏法书名画甚富。其子名孝思，字则之，世传古书画常见其藏印。其孙何名，不可得详。

又阮葵生《茶余客话》卷八，记吴门拙政园为平西王婿

王永宁所有。又云："滇黔逆作，永宁惧而先死。"知观画在拙政园，王长安乃闻变而死者也。

综观此事，烟客初见图不晚于三十六岁，人之见地，早晚年易有不同。且先入香光之言，藏者乍示旋收，求而不得，弥增向慕。及晚年再见，遂同嚼蜡。事理如此，无足怪者。南田以传奇之笔，宛转书之，实以借寓沧桑之感，非专为记图而作也。第论其图，则是真非伪，原稿记烟客之问石谷曰："王氏已得《秋山》乎？石谷诧曰未也。奉尝曰赝耶？曰是真一峰物。曰得矣，何诧为？曰昔者先生所说，历历不忘，今否否，乌睹所谓《秋山》哉！"南田于"是真一峰物"句改为"是亦一峰也"，语意偏轻，以副其篇末疑辞，且不显烟客昔言之夸。以文章论，固见无限烟波，而以笃实言，似有未至，固不能为贤者讳也。

唐末到宋初的几位山水画家

风景画到了唐末、五代和宋初，在过去原有的基础上又发展了一大步。出现了并不局限在作为人物布景、而是突出地描写美丽山川的"山水画"。在这个时期里的著名山水画家，应该首推荆浩。

荆浩与关仝

荆浩字浩然，山西沁水人，生卒年无考。据宋代郭若虚《图画见闻志》所记，可以见得他主要活动的大概时间（刊在"唐末二十七"里）。他的身世，历史上的记载也比较简单。他自号"洪谷子"，据说是因为躲避当时军阀割据所造成的战乱，隐居太行山的"洪谷"而起的。那么这位大画家所以集中力量来歌颂伟大的山河的思想倾向，很可以从这一

荆浩《匡庐图》

关仝《山溪待渡图》

点上来推知。

他曾把画山水的方法写成了一卷《山水诀》教给后人。他很自负地说过："吴道子有笔而无墨，项容有墨而无笔。"他自己却要兼有二人的长处。我们可以理解他说这个话并不是专为菲薄老辈，而是强调绘画表现手法应该有最完美的要求。当然，创作的进步绝不仅仅限于笔墨的讲求；可是这一问题的提出，却反映了绘画艺术在理论和实践上在这时候已有相当高度的发展。

荆浩的遗迹流传到今天的，要数《匡庐图》。画上有宋人题记，审定为真迹。这幅画的构图，在中国山水画的历史上应该算是一种创造。他把从不同角度上观察来的山石、树木、人家、路径……曲折繁复的景物，巧妙地安排在一个长幅里；同时更具体地显示出主山的巍峨高耸，写出了庐山的秀拔。这种主题鲜明、效果显著的作品，不能不说是荆浩在古典艺术传统里更进一步的发展。

但是，究竟荆浩还是初期的山水画专家，这幅《匡庐图》在表现的技法上，还有一定程度的给人一种板滞的感觉。传为荆浩所作的《崆峒访道图》，也是一幅较古的山水画；此外，大抵都是元明以来的伪作了。

荆浩的徒弟关仝（又写作同、穜），长安人。他学习并且发展了荆浩的特长。宋人说他画的山水是"石体坚凝，杂木丰茂"，这说明他的作品对于对象的质感、量感是有所体现的。我们从保存下来的关仝作品《山溪待渡图》上看，那湿润厚重的山石和茂密的草树，觉得宋人的评论是很恰当的。这幅画全图不作细碎的写景，只作简括的开合；使观者如同站在深山大壑之中。《待渡图》比《山溪待渡图》取景更近些。宋人说关仝喜作"秋山寒林"、"村居野渡"、"渔市山驿"，"使见者悠然如在灞桥风雪中"。类似这样的真实感受，我们在《待渡图》中是完全可以体味到的。

关仝的成就，比起荆浩，是有显著进步的。我们从记载上知道他一方面学习荆浩，但并不受一家的成法所拘，同时还汲取了毕宏的长处。宋人说他的画"笔愈简而气愈壮，景愈少而意愈长"，这是指他作品中的概括性与构思而言的。

董　源

和关仝同时的江南的山水画家，首先数着董源。

董源（又作元），字叔达，钟陵人。曾作南唐的"后苑（北苑）副使"，所以被称为董北苑。历史记载他善于写

"山水江湖、风雨溪谷、峰峦晦明、林霏烟云，与夫千岩万壑、重汀绝岸"。

流传下来的董源的许多作品中，以《潇湘图》较为著名（尤其是明清以来）。这个短卷，描写江岸洲渚之间的渔人、旅客的各项活动。这幅画，不画水纹，只用荡漾的船只和摇曳的芦苇，就衬托出江面的空阔；不勾云纹，多留山头空白，以碎点来表现朦胧的远树，云烟吐吞，远处山头，沉浸在一片迷茫中。

宋人说董源作画并不模仿别人，而能"出自胸臆"，"使览者得之，真若寓目于其处"。又说：至于"足以助骚客词人吟思，则有不可形容者"。实际上，他的作品不但是"足助吟思"，它的本身就是美丽的诗篇。关于这一点，绝不仅仅是董源一个人的特长，而是中国山水画的一种优秀传统。

李 成

李成，字咸熙，因为住在"营丘"地方，被称为"李营丘"。历史上说他"志尚冲寂，高谢荣进"。王公贵戚请他作画，他全都不答。在当时鄙视富贵，不肯同流合污，是

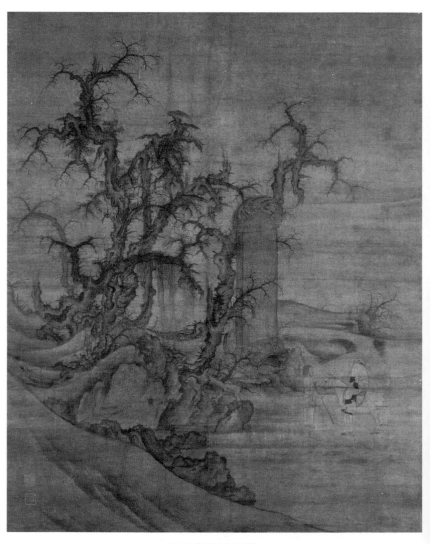

李成《读碑窠石图》

个有相当骨气的人。他画山水，在北宋初期被推为"古今第一"。《宣和画谱》详尽地记载他擅长描写"山林薮泽，平远、险易，萦带、曲折，飞流、危栈，断桥、绝涧、水石，风雨、晦明，烟云、雪雾之状"。可见他所作的风景画内容是如何的广阔和丰富了。

李成的真迹流传绝少，在当时已经有很多的"仿品"。现在保存的宋画中有他和王晓合作的《读碑窠石图》，可以从而窥见他所画树石的风格。又有《小寒林图》，也能帮助我们了解李成的山水画作风。

范　宽

范宽，原名中正，字中立；陕西华原人。因为性情宽缓，不拘世故，所以诨名为"宽"。常往来长安、洛阳间，是北宋前期的山水画名家。

他最初曾经模仿李成的画法，后来自己叹息说：前人的画法，是从物象上直接画下来的，我与其模仿古人，何如直接描写大自然！因此便跑到终南山里住下，虽雪寒、月夜，都不能停止他观察自然、体验生活的活动。

宋人论到他的作品，说他不但能写山水的面貌，而且

范宽《溪山行旅图》

范宽《临流独坐图》

是"善于与山水传神"。又说李成的画"近视如千里之远";范宽的画"远望不离坐外"。因为山水画遥远的距离固然难于表现;而那山川雄伟气势的"逼人",也是很难表现的。我们从范宽的《溪山行旅图》、《雪山图》和《临流独坐图》里,都可以看到这位大艺术家是怎样表现了关中一带的山川特点,怎样地为山水"传神"。

至于范宽的《临流独坐图》,不但写了突出的、坚实的山石,还更写了深邃的、虚空的溪谷和云气。这画比起《溪山行旅图》来,由于描写对象的不同,笔墨、构图和全部风格上都有一定的差别。使我们从这里认识到现实主义的艺术家是怎样用恰当的形式来表达不同的内容,也认识到范宽由于"师自然"所得到的艺术成就。

画中龙

一

明季书画家，也算鉴赏家的董其昌，官职高，名气大，常常经手古书画，随手题跋，但并不太负责详考。由于他的文笔出色，书法确有功夫，所以经他题识过的古书画，大家也都相信，不敢有什么异议。他去世不久到了清朝，宫里有个太监，曾见过董氏执笔写字。后来他见到康熙皇帝，自然会向皇帝述说董氏的书法，所以康熙的书法全学董法，因而康熙一朝的书风也都被董派所笼罩。从这以后，董氏的鉴定结论又会有谁能说或有谁敢说不字呢？《容台集》稍后虽被列为禁书，但他的论书画部分却仍然畅行。

董其昌姓董，又好画名。"董北苑"这位南唐画家，就成了董其昌的金字招牌。经他题过的宋代画，也就成为清代

董源《重林寒汀图》

人对这画的定论。

经董其昌鉴定题识的董北苑画，我曾见到的（包括影印本）计：

一、《潇湘图》（现藏北京故宫博物院），今常见原本。

二、《龙宿郊民图》（现藏台北），五十余（年）前曾在北平见到原本。

三、《寒林重汀图》（在日本），屡见影印本。

此外有：(一)《溪山行旅图》半幅（俗称《半幅图》，今在日本，所见影印本模糊不清，不知有无董题），(二)《夏景山口待渡图》长卷，卷尾有柯九思跋（今藏辽宁省博物馆，曾见原本）。

以上有我见过原迹的，有我见过影印本的，大抵都相当古旧，至少都够宋代的画。还有两件被题为董北苑画的：

一是《洞天山堂图》（大幅山水，王铎识为董画，有旧题"洞天山堂"四字，似金代人书法。今藏台北）。

二是山水短卷，有郑孝胥题"北苑真笔"，傅熹年先生鉴定其中房屋结构是金代北方的布置。画藏美国波士顿博物馆。

以上各件是今日可见题为董北苑的作品。

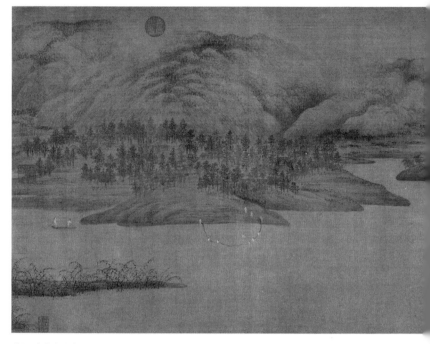

董源《潇湘图》

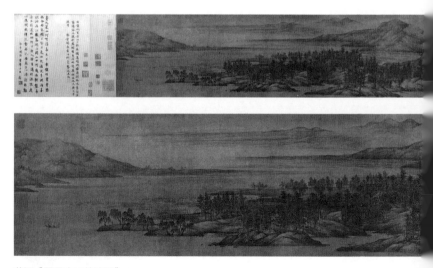

董源《夏景山口待渡图》

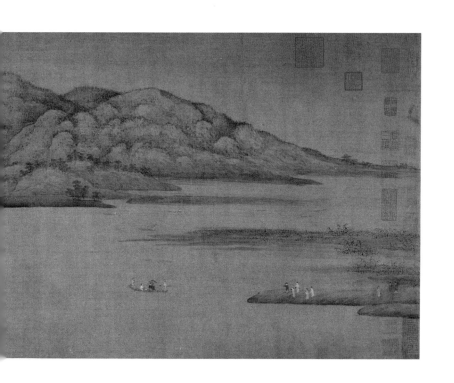

董北苑
夏景山
口待渡
圖真跡

宣和譜載後
入元文宗所
府柯九思
虞集等鑒定
甲子六月觀因伏
董其昌

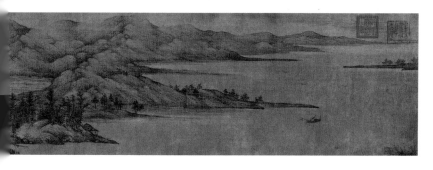

二

以上各件中经董其昌屡次称道过的应属《潇湘图》、《龙宿郊民图》。至于《寒林重汀图》裱轴上边绫上有董其昌横题"魏府收藏董元画天下第一",但他的文章中却未见具体地评论过。

以上各件中,只有《潇湘图》和《夏景山口待渡图》画风相类,甚或有人怀疑《潇湘图》原是《夏景图》中被割下的一部分。其余各件画风全不相同。也未见有董元自署名款的。大概董其昌也感觉到这个问题,所以他在自己论画的文章中说董北苑画风极多变化,可以称是"画中龙"。

启功按:"龙宿郊民"语义不明,宋人习称都城居民生活幸福,号为"龙袖骄民",如同说"皇帝袖中的骄贵居民",那么画中景物应是一个建都的地方。这样说是南唐的画本,当可说得通。但与《潇湘》、《夏景山口》画法又不一样。至于《寒林重汀》画法与以上所举的各图全不相同,而与赵幹《江行初雪图》非常相似。记得五十年前在故宫院长马衡先生家看画,在座有张大千先生,张先生向我说起《寒林重汀》,以为应是赵幹的笔迹。这个论断十分有力,《江行卷》今有精印本,互相印证,自是有目共睹的。统观

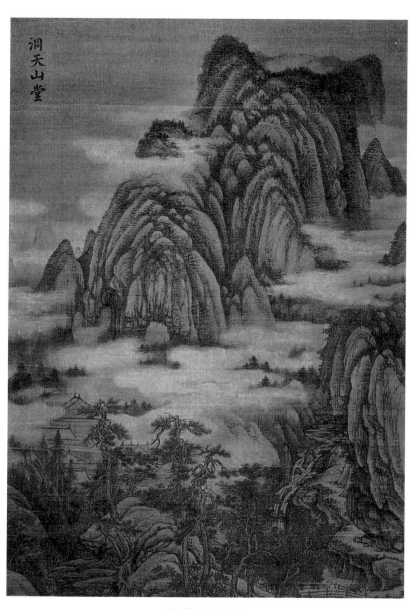

董源《洞天山堂图》

今传所谓"董北苑画"果然各不相同（《潇湘》可能是《夏景山口卷》的局部，只宜作同卷看待），董其昌的"巧言"确足见他的聪明处。

综观以上所举相传为董北苑的画，除《半幅图》、《寒林图》我未曾得见原本外，其余都未见题有画者名款的。《寒林图》风格绝似赵幹，那么画上如有画者名款，也必是妄添的；如无款，则是董其昌的臆测了。

三

现在美国大都会博物馆所收的《溪岸图》，我闻名久矣。前年访美，此图尚在藏者手中，秘不示人。后经鉴赏家以重值收购，捐赠大都会博物馆。一日方闻教授伉俪偕专家何慕文先生莅临北京，以照片相示，其中一页是画上作者名款"后苑副使董元……"赫然入目，我谛视之际，喟然而叹说："我要说句公道话了，这半行字，绝不是宋以后的人所能写出的！"方先生说："他写颜体！"这时以前已有种种传说，什么"画是张大千造的，款是后添的"等等揣测。张先生伪造的这句话过于可笑，不待讨论。添款之说，较觉有力的是日本有一位著名的装潢名手，他向黄君实先生说，他曾

董源《溪岸图》

董源《溪岸图》局部

修理过这幅画，觉得是添款，他的话自较有力。但细思古书画的补笔添字各有特殊情况，如揭开背纸，看它正面的笔墨是否渗透，或添笔墨色是否沉入还是浮起，各有规律可寻。像这种古旧绢上，添笔不可能透入，如果有浮光，又浮到什么情况，都不是一言可尽。我曾目验日本谷铁臣旧藏的《智永千文墨迹》，后在小川为次郎（简斋）家，今为小川正（广巳）先生嗣守。内藤虎次郎跋说是唐摹，又说钩摹又兼临写。我反复把玩，毫无钩填的迹象，每当一段起首蘸墨较饱的下笔处，墨光还有闪烁的光泽。所以十分可信它即是智永写施浙东诸寺的八百本之一。因此如因款字墨有浮光处，又有何可疑呢？只有稍觉遗憾的是那位"深藏若虚"的藏家，脱手稍忙，要知道好画多经人鉴证品评，只有多增高声价的！

四

董元的名字许多文献中多作"元"，董其昌题《寒林重汀图》也作"元"，只有《图画见闻志》作"源"并说"字叔达"。"元"本曾通作"源"，《广韵》"源"字下注："又姓。"秃发（即拓跋）傉檀之子贺入后魏，魏太武帝称

与他同源，即命他姓"源"（拓跋氏用汉字姓"元"）。或董元曾有异名，但此画上分明作"元"，那么《图画见闻志》的根据何在，实不可考了。至少我们无法据《志》中一字便推翻《宣和画谱》、赵孟頫等诸家文章中所记的"元"字，何况现在画上名款具在，即使仍然怀疑画上款字的人，也无法说《宣谱》和赵氏诸家所记都不可靠吧！

这幅画款结衔是"后苑副使"，因为南唐的后苑在宫廷之北，所以称他为"北苑"，自较称他为"后苑"好听些罢了。

众所周知，张大千先生不但是当代首屈一指的画家，也是独具慧眼的鉴定家。五十年前，他在北平琉璃厂国华堂萧程云的字画店得到一件大幅青绿山水，这幅在萧家的店里一个扁方的木桶中插着，熟人去了随便抽出展观。画幅靠边处有"关水王渊"四小字名款。大千先生看到收购了，认为应是董北苑画，又因赵孟頫有致道士薛曦（字玄卿）一札（中及鲜于枢，但非致鲜于之札），提到在大都见到一幅董画，景物如何，笔法绝似李思训。张先生一时兴到即认为这就是赵孟頫所见的那一幅。他曾请谢稚柳先生抄录赵札在"诗塘"上，后又改用影印法把赵札印在"诗塘"上。张先生自

题"南唐后苑副使董元江堤晚景图"即据"溪岸"之款（刊物特载"元"误作"源"）。

五

启功年衰才劣，又患眼底出血、黄斑病变，信手起草，全凭感觉，起稿既毕，无法自行校对。又因神智模糊，措语诸多荒漏，敬望诸位专家，不吝赐教，指出错谬，不胜企盼之至！

一九九九年八月二十六日

李唐、马远、夏圭

中国的风景画——山水画，在南宋初有了极大的发展。这时山水画的创作趋向，更注意从整个气氛里反映出对象的精神，使人从画面上更真实地领略山川的雄奇、秀丽。即使一丘、一壑的小景，也给人以充分的美的感受，把人和江山的关系更艺术地表现出来。

这时期比较具有创造性的画家，要推李唐、马远和夏圭为代表（也有称刘、李、马、夏为四家的，实际上刘松年的作风和他们并不太接近）。

李唐，字希古，河阳三城人。在北宋末年徽宗赵佶的时代，他已经进了画院（故宫旧藏的《万壑松风图》就是这时期的作品）。北方沦陷，高宗赵构南渡，李唐奔驰南来，过着艰苦的生活。后来一个内官发现他在街头卖画，荐到

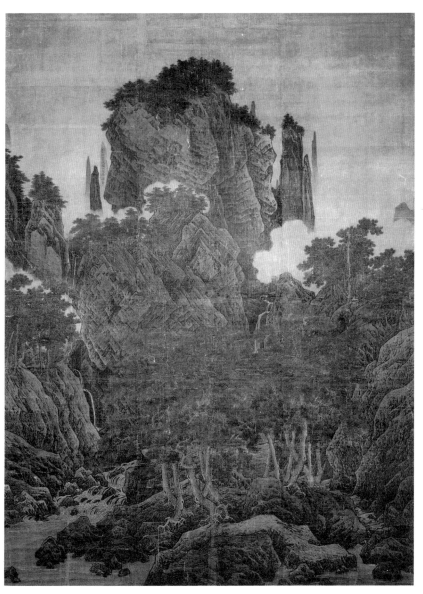

李唐《万壑松风图》

朝廷，李唐重入画院，受到很优的待遇。

从平生行谊上看，李唐是一个有民族思想的画家。

隐藏于画中的款识

> 雪里烟村雨里滩，看之容易作之难。
>
> 早知不入时人眼，多买胭脂画牡丹。

从李唐写的这首诗里，可以看出他通过借喻来表达出他的抱负。他的遗作中著名的《采薇图》，刻画了几千年来被人公认在历史上"义不食周粟"的具有坚贞品格的伯夷、叔齐的形象。元人宋杞在图后题跋说：

李唐《万壑松风图》的皴法

> 意在箴规，表夷、齐不臣

于周者，为南渡降臣发也。呜呼深哉！

这虽属推测，对于李唐的人品性格来说，应该是符合实际的。

李唐的名作流传下来的还不算太少，故宫旧藏的还有巨幅《雪图》和《江山小景》横卷等。《江山小景》卷能把极其繁富的江山景物巧妙地安排在一段横卷内，不但不曾使观者感到景物的迫塞，相反地，它却具有一种特殊的魅力；仿佛能把人吸入画图，在极端绮丽的山川里行走，并深深地感到祖国山河的可爱。我想现实主义的艺术手法，达到了这样的表现效果，是应该得到崇高的艺术评价的。

宋高宗曾经在李唐的《长夏江寺图》卷（现藏故宫）上题道"李唐可比李思训"，所谓可比是指哪些方面，虽然没有具体的说明，宋高宗是从什么角度来欣赏这幅画也值得研究，但在当时对李唐作品就有很高的评价，是可以理解的。又如日本旧藏墨笔山水两幅，一向传为唐代吴道子所画，近年才发现有隐藏着的李唐款字。在以"古"代表"好"的旧时代批评观点下，会把李唐的作品当做吴道子的手笔，那么李唐的艺术造诣，在某些人的眼里可与唐代大师们媲美，是

李唐《采薇图》

无疑的了。

我们从流传的真迹看，李唐的作品是有着崇高的思想内容，而一切表现技法又都有着新的创造；它影响了他后一辈的画家马远和夏圭等人，都成为绘画史上的重要人物。

马远，字遥父，号钦山，河中人，侨寓杭州。南宋光宗、宁宗朝他任画院待诏；善画山水、人物、花鸟等，画山水尤其著名。

他的山水画法是继承李唐而又有了发展。从流传的真迹

和各种文献记录来看，他作画的题材是非常广阔的：历史人物故事和一般江湖、山野景物、农夫渔父的生活，都成为他歌颂的对象。

　　马远对于客观物象的性格观察得很深刻、表现得也很概括，他常用号称为"大斧劈皴"的坚实、爽朗有力的线条，来表现山石树木；但更主要的是他抓住了树石泉水的种种特征，删略次要的细节，表现它们的性格，写出它们生动的形象。

李唐《江山小景》

李唐《濠梁秋水图》

　　我们知道流动的水是很难描写的。现在看到故宫绘画馆所藏马远画水十二幅，用各种轻重不同的笔画来把朝夕风云长江大河等等不同情况下的水的状态都画了出来，而且画得非常动人；单从这些画上，我们也可以窥见马远在绘画艺术上的一部分才能。

　　马远画风景在体现景物的气氛、给人以真实美好的形象的感受上，都是很有创造性的成就的。即如我们常见的《深堂琴趣》、《梅溪聚禽》、《雕台望云》以及《雪景》四段小卷等小品，也能引导观者的精神进入一个诗一样的环境里去。清初人咏马远《松风水月》图有诗云：

　　　　由来笔墨宜高简，百顷风潭月一轮。

　　真能形容出马远作品的风格。

　　由于马远选景、构图最擅长从局部来表现全体，所以当时曾被人加上一个"马一角"的诨号。其实他也有所谓"大幅全境"描绘繁密景物的作品，不过这种作品也和前代一般的手法不同。如故宫所藏的《踏歌图》，写一个清和深秀的山湾里几个老农在那里快乐地歌舞，他用简括的线条、清秀

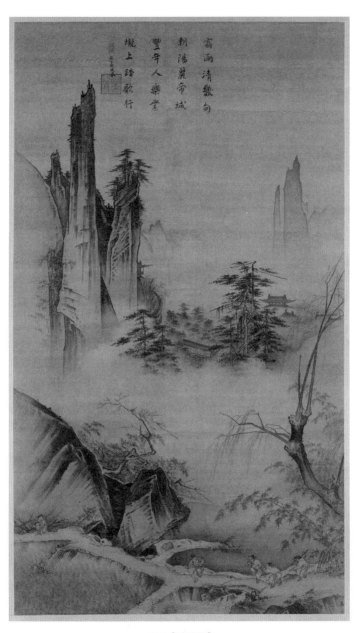

宿雨清畿甸

朝陽麗帝城

豐年人樂業

隴上踏歌行

马远《踏歌图》

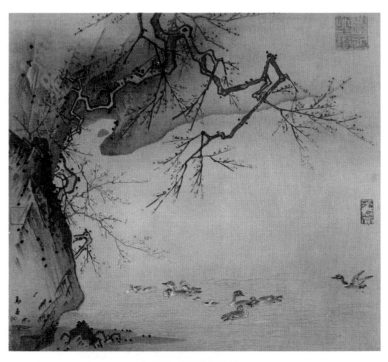

马远《梅石溪凫图》

隐藏于画中的署名

的色彩，巧妙地把山环水抱的复杂景物写得那样远近分明，并没有多用花草点染陪衬，却十足表现出使人愉快的春山环境；这个环境和那几个人的欢愉情绪是完全适应的。从山石、树木、坡陀、泉水的形象描写和位置安排上，都可以看到他对景物如何的深入观察，技法是如何的精确熟练。我们看他任何一幅画上的笔触，大如山石轮廓，细至松针野草，以及人物衣纹、楼阁界划，虽然粗细不同，调子却都一致。

马远是一个多能的画家，他所画的人物故事如"四皓"、"老子"、"孝经"等图，无论从墨迹上、从记载上看，都有独创的风格和生动的效果。他画花卉也有很高的成就，流传的花卉画真迹不多，但从清初孙承泽所记"红梅一枝，茜艳如生"的话来看，这种画也是具有动人的艺术效果的。现在故宫博物院所藏的《梅石溪凫图》，正是马远创造的优美的花鸟画。

和马远同时代而略后的画家夏圭，在山水画的创作上，和马远的风格大致相似，但具体的又有所不同。历史上马、夏并称，这不仅说明他们的名声相等，而在事业上也都有巨大的成就。

夏圭字禹玉，南宋首都临安人。宁宗朝的画院待诏。他

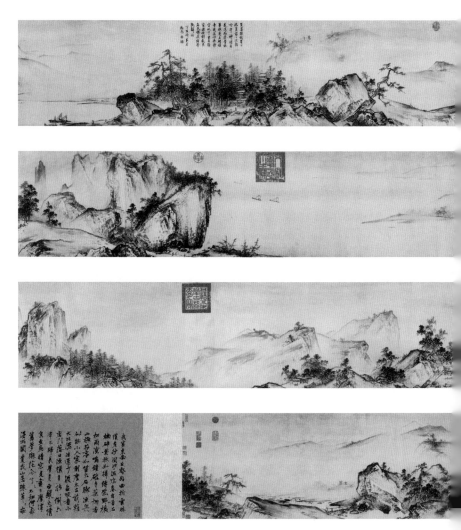

夏圭《溪山清远卷》

的作品流传下来的也还不少。我们从作品上看，它比马远的山水画，又有了新的发展。

夏圭对于雄奇、广阔的可爱江山的歌颂，常常运用长篇的形式——就是用长卷的形式连续不断地尽情描写。这种长卷形式，原非夏圭所特创，但从马远一派笔墨更概括、物形更写实、结构更妙于剪裁的新作风来说，夏圭的长卷画还是新的创造。我们从他最著名的作品十二段长卷（今只存"遥山书雁、烟村归渡、渔笛清幽、烟堤晚泊"四段）中完全可以看到这种成就。明人题这卷后说："笔墨苍古，墨气明润；点染烟岚，恍若欲雨；树石浓淡，遐迩分明。"真说出了这卷的特点，也即是说出夏圭绘画风格的特点。又如《溪山清远》长卷，也和这十二段长卷具有同样的艺术效果。

夏圭的画很少有复杂的设色。他用笔多变化，用墨的方法纯熟巧妙，随着客观物象挥洒自如，细看起来不仅外形准确，质感、空间感也表现得非常充分。他所以有这样高度的笔墨技巧，应该说是和他的深入生活，细致地观察自然、研究自然是分不

开的。古代批评家热烈地说他"用墨如傅粉",想是指他善于掌握墨色的轻重厚薄并没有斧凿痕迹而言,它是不足形容夏圭的整个表现技巧的。

夏圭画树不用任何固定的夹叶形式(当然夹叶画法的形成,从绘画历史上讲,它曾有过积极作用),而用浓淡疏密大小不同而都富有血肉的点子写出它的性格和姿态。他的概括能力很强,对其他物象——繁复的如楼阁,活动的如人物,也都无一不是掌握住对象的特点而予以恰当地表现。我们在《西湖柳艇图》中,看到他用那种洗练的笔墨,概括地写出那么繁荣秀美的湖边景色,真不能不感叹夏圭艺术能力的高超。

明代董其昌是排斥"马夏"一派的绘画的,但他题夏圭的画时曾经写道:"夏圭师李唐,更加简率,如塑工所谓灭塑。其意欲尽去模拟蹊径,而若灭若没,寓二米墨戏于笔端。"可见在事实面前,董其昌也不能不像他推崇二米(米芾、米友仁)一样,给夏圭以相当高的评价的。

马远和夏圭的绘画艺术在中国绘画史上曾发生很大的影响,而且也影响了日本的绘画,其艺术成就和历史意义,如其他重要的画家一样是值得作进一步研究的。

山水画南北宗说辨

我们绘画发展的历史，现在还只是一堆材料。在没得到科学的整理以前，由于史料的真伪混杂和历代批评家观点不同的议论影响，使得若干史实失掉了它的真相。为了我们的绘画史备妥科学性的材料基础，对于若干具体问题的分析和批判，对于伪史料的廓清，我想都是首先不可少的步骤。在各项伪史料中比较流行久、影响大的，山水画"南北宗"的谬说要算是一个。

这个谬说的捏造者是晚明时的董其昌，他硬把自唐以来的山水画很简单地分成"南"、"北"两个大支派。他不管那些画家创作上的思想、风格、技法和形式是否有那样的关系，便硬把他们说成是在这"南"、"北"两大支派中各有一脉相承的系统，并且抬出唐代的王维和李思训当这"两

派"的"祖师",最后还下了一个"南宗"好、"北宗"不好的结论。

董其昌这一没有科学根据的谰言,由于他的门徒众多,在当时起了直接传播的作用,后世又受了间接的影响。经过三百多年,"南宗"、"北宗"已经成了一个"口头禅"。固然,已成习惯的一个名词,未尝不可以作为一个符号来代表一种内容,但是不足以包括内容的符号,还是不正确的啊!这个"南北宗"的谬说,在近三十几年来,虽然有人提出过考订,揭穿它的谬误①,但究竟不如它流行的时间长、方面广、进度深,因此,在今天还不时地看见或听到它在创作方面和批评方面起着至少是被借作不恰当的符号作用,更不用说仍然受它蒙蔽而相信其内容的了。所以这件"公案"到现在还是有重新提出批判的必要。

一 "南北宗"说的谬误

"南北宗"说是什么内容呢?董其昌说:

> 禅家有南北二宗,唐时始分;画之南北宗,亦唐时分也。但其人非南北耳。北宗则李思训父子(思

训、昭道）着色山水，流传而为宋之赵幹、（赵）伯驹、（赵）伯骕，以至马（远）、夏（圭）辈；南宗则王摩诘（维）始用渲淡，一变钩斫之法，其传为张璪、荆（浩）、关（仝）、郭忠恕、董（源）、巨（然）、米家父子（芾、友仁），以至元之四大家。亦如六祖（慧能）之后有马驹、云门，临济儿孙之盛，而北宗（神秀一派）微矣。要之摩诘，所谓"云峰石迹，迥出天机，笔思纵横，参乎造化"者。东坡赞吴道子、王维画壁亦云："吾于维也无间然。"知言哉！

这段话也收在题为莫是龙著的《画说》中，但细考起来，实在还是董其昌的作品②，所以"南北宗"说的创始人，应该是董其昌。董其昌又说：

文人画自王右丞始，其后董源、巨然、李成、范宽为嫡子。李龙眠、王晋卿、米南宫及虎儿皆从董、巨得来。直至元四大家——黄子久、王叔明、倪元镇、吴仲圭皆其正传。吾朝文、沈，则又远接衣钵。若马、夏及李唐、刘松年又是大李将军之派，非吾曹所当学也。

陈继儒是董其昌的同乡，是他的清客，他们互相捧场。《清河书画舫》中引他的一段言论说：

> 山水画自唐始变，盖有两宗：李之传为宋王诜、郭熙、张择端、赵伯驹、伯骕，以及于李唐、刘松年、马远、夏圭皆李派；王之传为荆浩、关仝、李成、李公麟、范宽、董源、巨然，以及于燕肃、赵令穰、元四大家皆王派。李派板细乏士气，王派虚和萧散，此又慧能之禅，非神秀所及也。至郑虔、卢鸿一、张志和、郭忠恕、大小米、马和之、高克恭、倪瓒辈，又如方外不食烟火人，另具一骨相者。

比董、陈稍晚的沈颢，是沈周的族人，称沈周为"石祖"。和董家也有交谊，称董其昌为"年伯"（见《曝画记余》）。他在这个问题上，完全附和董的说法。他的《画麈》中"分宗"条说：

> 禅与画俱有南北宗，分亦同时，气运复相敌也。南宗则王摩诘，裁构淳秀，出韵幽淡，为文人开山，若

荆、关、宏、璪、董、巨、二米、子久、叔明、松雪、梅叟、迂翁，以至明兴沈、文，慧灯无尽。北则李思训风骨奇峭，挥扫躁硬，为行家建幢。若赵幹、伯驹、伯骕、马远、夏圭，以至戴文进、吴小仙、张平山辈，日就狐禅，衣钵尘土。

归纳他们的说法，有下面几个要点：一、山水画和禅宗一样，在唐时就分了南北二宗；二、"南宗"用"渲淡"法，以王维为首，"北宗"用着色法，以李思训为首；三、"南宗"和"北宗"各有一系列的徒子徒孙，都是一脉相传的；四、"南宗"是"文人画"，是好的，董其昌以为他们自己应当学，"北宗"是"行家"，是不好的，他们不应当学。

按照他们的说法推求起来，便发现每一点都有矛盾。尤其"宗"或"派"的问题，今天我们研究绘画史，应不应按旧法子去那么分，即使分，应该拿些什么原则作标准？现在只为了揭发董说的荒谬，即使根据唐、宋、元人所称的"派别"旧说——偏重于师徒传授和技法风格方面——来比较分析，便已经使董其昌那么简单的只有"南北"两个派的分法不攻自破了。至于更进一步把唐宋以来的山水画风重新细致

地整理分析，那不是本篇范围所能包括的了。现在分别谈谈
那四点矛盾：

第一，我们在明末以前，直溯到唐代的各项史料中，绝
对没看见过唐代山水分南北两宗的说法，唐张彦远《历代名
画记》中"叙师资传授南北时代"与董其昌所谈山水画上的
问题无关。更没见有拿禅家的"南北宗"比附画派的痕迹。

第二，王维和李思训对面提出，各称一派祖师的说法，
晚明以前的史料中也从没见过。相反地，在唐宋的批评家笔
下，王维画的地位还是并不稳定的。固然有许多推崇王维的
议论——王维也确有许多可推崇的优点——同时含有贬意的
也很不少。即是那些推崇的议论中，也没把他提高到"祖
师"的地位。我们且看那些反面意见：唐朱景玄《唐朝名画
录》把王维放在吴道子、张璪、李思训之下。《历代名画记》
以为"山水之变"始于吴道子，成于李思训、昭道父子，对
于王维只提出"重深"二字的评语。到了宋朝，像郭若虚
《图画见闻志》以及《宣和画谱》等，都特别推重李成，以
为是"古今第一"，说他比前人成就大，是具有发展进化的
观念，不但没把王维当作"祖师"，更没说李成是他的"嫡
子"。王维和李思训在宋代被同时提出的时候，往往是和其

他的画家一起谈起，并且常是认为不如李成的。

我们承认王维和李思训的画在唐代各有他们的地位，也承认王维画中可能富有诗意，如前人所说的"画中有诗"。但他们都不是什么"祖师"，更不是"对台戏"的主角。

至于作风问题，"渲淡"究竟怎么讲？始终是一个概念迷离的词。从"一变钩斫之法"和"着色山水"对称的线索来看，好像是指用水墨轻淡渲染的方法，与勾勒轮廓填以重色的画法不同。我们承认唐代可能已有这样所谓渲淡的画法，可是王维是否唯一用这一法的人，或创这一法的人，以及用这一法最高明的人，都成问题。张彦远说王维"重深"，米友仁说王维的画"皆如刻画不足学"更是董其昌自己所引用过的话，都和"渲淡"的概念矛盾。董其昌记载过董羽的《晴峦萧寺图》说"大青绿全法王维"。又《山居图》旧题是李思训作，董其昌把它改题为王维，说："图中松针石脉无宋以后人法，定为摩诘无疑。向传为大李将军，而拈出为辋川者自余始。"又《出峡图》最初有人题签说是小李将军，后有人以为是王维，陆深见《宣和画谱》著录有李昇的《出峡图》，因为李昇学李思训，也有"小李将军"的诨号，又定它为李昇画（见《佩文斋书画谱》引陆深的题

跋）。我们且不问他们审定的根据如何，至少王和李的作风是曾经被人认为有共同点而且是容易混淆的，以致董其昌可以从李思训的名下给王维拨过几件成品。如果两派作风截然不同，前人何以能那样随便牵混，董其昌又何以能顺手拨回呢；旧画冒名改题的很多，我却从来没见过把徐文长画改题仇十洲的！

第三，董其昌、陈继儒、沈颢所列传授系统中的人物，互有出入，陈继儒还提出了"另具骨相"的一派，这证明他们的论据并不那么一致，但在排斥"北宗"问题上却是相同的。另一方面，他们所提的"两派"传授系统那样一脉相承也不合实际。前面谈过唐人说张璪画品高于王维，怎能算王维的"嫡子"？再看宋元各项史料，知道关仝、李成、范宽是学荆浩，荆浩是学吴道子和项容的，所谓"采二子之长，成一家之体"分明载在《图画见闻志》，与王维并无关系。董、巨、二米又是一个系统。即一个系统之间也还各有自己的风格和相异点。郭若虚又记董源画风有像王维的，也还有像李思训的。并且《宣和画谱》更特别提到他学李思训的成功，又怎能专算王维的"嫡子"呢？再看他们所列李思训一派，只赵伯驹、伯骕学李氏画法见于《画鉴》，虽属

异代"私淑",风格上还可说是接近,至于赵幹、张择端、刘、李、马、夏,在宋元史料中都没见有源出二李的说法。夏文彦《图绘宝鉴》记宋高宗题李唐的《长夏江寺》虽有过"李唐可比唐李思训"的话,但"可比"和"师承"在词义上是不能混为一谈的。相反地《图绘宝鉴》又说夏圭"雪景全学范宽",说张择端"别成家数"。即以董其昌自己的话来看,他说夏圭画"若灭若没,寓二米墨戏于笔端"。陈继儒也随着说:"夏圭师李唐、米元晖拖泥带水皴。"(见《画学心印》)董又说:"米家父子宗董、巨,稍删其繁复,独画云仍用李将军钩笔,如伯驹、伯骕辈。"又说:"见晋卿《瀛山图》,笔法似李营丘,而设色似李思训。"至于影印本很多的那幅《寒林重汀图》,董其昌在横额上大书道"魏府收藏董元画天下第一",我们再看故宫影印的赵幹《江行初雪图》,树石笔法,正和那"天下第一"的董源(元)画极端相近。这些矛盾,董其昌又当怎样解嘲呢?仅仅从这几个例子上来看,他们所列的传授系统,已经可以不攻自破了。

第四,董其昌也曾"学"过或希望"学"他所谓"北宗"的画法,不但没有实践他自己所提出的"不当学"的口号,而且还一再向旁人号召。他说:"柳则赵千里,松则马

和之,枯树则李成,此千古不易。"又说:"石法用大李将军《秋江待渡图》。"又说:"赵令穰、伯驹、承旨三家合并,虽妍而不甜;董源、米芾、高克恭三家合并,虽纵而有法。两家法门,如鸟双翼,吾将老焉。"他还说仿过赵伯驹的《春山读书图》。大李将军、赵伯驹,正是他所规定的"北派"吧!既"不当学",怎么他又想学呢?可见另有缘故,我们应该作进一步的探讨。

二 "南北二宗"的借喻关系

至于董其昌所说的"南北",他究竟想拿什么作标准呢?我们且看董其昌自己的说法:"禅家有南北二宗,唐时始分;画之南北二宗,亦唐时分也,但人非南北耳。"好像他也知道南北二字易被人误解为画家籍贯问题,因此才加了一句"人非南北"的声明。虽然声明,还没解决问题。

综合明清以来各家对于"南北宗"的涵义和界限的解释,不出两大类。一是从地域来分,一是从技法来分。第一类中常见的是以作者籍贯为据,这显然与"人非南北"相抵牾。或以所画景物的地区为据,这与董其昌等人所提出的原意也不相符,至少没见董其昌等人说到这层关系上。第

二类在技法、风格上看"南北宗",是从董其昌等人所提出的那些"渲淡"、"钩斫"、"板细"、"虚和"等概念来推求的。研究古代绘画的发展和它们的派别,技法、风格原是可用的一部分线索。但是这些误信"南北宗"谬说而拿技法、风格来解释它的,却是在"两大支派"的前提下着手,替这个前提"圆谎",于是矛盾百出。最明显的马远、夏圭和赵伯驹、伯骕的作品,摆在面前,他们的技法风格无论怎样说也不可能归成一个"宗派"——"北宗"的。我们把误解和猜测的说法抛开,再看董其昌标出"南北"二字的原意是什么?他分明是以禅家作比喻的,那么禅家的"南北宗"又是怎样一回事呢?

禅宗的故事是这样的:菩提达摩来到中国,传到第五代,便是弘忍。弘忍有两个徒弟,一个是神秀,一个是慧能。他们两人在"修道"的方法上主张不同。慧能主张"顿悟",也就是重"天才";神秀主张"渐修",也就是重"功力"。神秀传教在北方,后人管他那"渐修"一派叫作"北宗";慧能传教在南方,后人管他那"顿悟"一派叫"南宗"。

我们不是谈禅宗的"教义"怎样,也不是论他们"顿"

和"渐"谁是谁非，只是说"南顿"、"北渐"这个禅宗典故是流行已久的，那么董其昌借来比喻他所"规定"的画派是非常可能的了。再看他论仇英画的一段话：

> 李昭道一派为赵伯驹、伯骕。精工之极，又有士气，后人仿之者，得其工不能得其雅。若元之丁野夫、钱舜举是已。盖五百年而有仇实父……实父作画时，耳不闻鼓吹阗骈之声，如隔壁钗钏戒顾，其术亦近苦矣。行年五十，方知此一派画殊不可习，譬之禅定，积劫方成菩萨：非如董、巨、二米三家，可一超直入如来地也。

他认为李、赵"一派"用功极"苦"，拿"禅定"来比，是需要"渐修"而成的；董、巨、二米，是可以"一超直入"，即是可以"顿悟"的。那么拿禅宗典故比喻画派的原意便非常明白。他或者想到倘若即提出"顿派"、"渐派"，又恐怕这词汇不现成、不被人所熟习，因此才借用"南北"的名称。但禅宗的"南北"名称是由人的南北而起，拿来比画派又易生误解，所以赶紧加上"人非南北

耳"的声明，也更可以证明它本意不是想用禅家两派名称表面的概念，而是想通过这个名称"南北"借用其内在涵义——"顿"、"渐"。当然学习方法和创作态度是否可能"顿悟"，董所规定的"南宗"里那些人又是否果然都会"顿悟"，全不值我们一辩，这里只是推测董其昌的主观意图罢了。

必须注意的是即使我们承认李、赵是一派，也不能即说他们和董、巨、二米有什么绝对的对立关系。李、赵派需要吃功力，董、巨、二米派也不见得便可以毫不用功，更不见得便像董其昌所说的那么容易模仿，容易立刻彻底理解——"一超直入"。但在董其昌的绘画作品中常见有"仿吾家北苑"、"仿米家云山"等类的题识，可见他主观上曾希望追求董、巨、二米诸家作品的气氛却是事实。

在清代画家议论中，触及禅家两宗问题的，只有方薰一人说："画分南北两宗，亦本禅宗南顿北渐之义，顿者根于性，渐者成于行也。"算是说着了董其昌的原意，但可惜过于简略，没有详尽的阐明。所以《山静居论画》虽很流行，而在这个问题的解释上，还没发生什么效果。

三 董其昌立说的动机

董其昌为什么要创这样的说法呢？从他的文章中看，他标榜"文人画"而提出王维，他谈到王维的《江山雪霁图》时说：

> 赵吴兴小幅，颇用金粉……余一见定为学王维……今年秋，闻王维有《江山雪霁》一卷，为冯宫庶所收，亟令友人走武林索观……以余有右丞画癖，勉应余请，清斋三日，展阅一过。宛然吴兴小幅笔意也。余用是自喜。且右丞云："宿世谬词客，前身应画师。"余未尝得睹其迹，但以想心取之，果得与真肖合，岂前身曾入右丞之室，而亲览其槃礴之致，故结习不昧乃尔耶？

这样的自我标榜，是何等可笑！再看他一方面想学"大李将军之派"，一方面又贬斥"大李将军之派"，为什么呢？翻开他的年侄沈颢的话看："李思训风骨奇峭，挥扫躁硬，为行家建幢。若……马远、夏圭，以至戴文进、吴小仙、张平山辈，日就狐禅，衣钵尘土。"原来马、夏是受了常学他们的戴文进一些人的连累。戴、吴等在技法上是当时相对

"玩票"画家——"利家"而称的"行家"。我们知道当时学李、赵一派的仇英也是"行家"。那么缘故便在这里，许多凡被"行家"所学，很吃力而不易模仿的画派，不管他们作风实际是否相同，便在"不可学"、"不当学"的前提之下，把他们叫作个"北宗"来"并案办理"了。

"行家"、"利家"（或作"戾家"、"隶家"）即是"内行"、"外行"的意思。在元明人关于艺术论著中常常见到。董其昌虽然不能就算是"玩票"的，但我们拿他的"亲笔画"和戴进一派来比，真不免有些"利家"的嫌疑，何况还有身份问题存在呢！那么他抬出"文人"的招牌来为"利家"解嘲，是很容易理解的。当然，"行家"们作画也不一定不学董其昌所规定的那一批"南宗"的画家，即那些所谓"南宗"的宋元画家，在技法上又哪一个不"内行"呢？因此并不能单纯地拿"行"、"利"来解释或代替"南北宗"的观念。这里只说明董其昌、沈颢等人在当时的思想。

从身份上看戴进等人是职业画家，在士大夫和工匠阶层之间，最高只能到皇帝的画院里做个待诏等职。文徵明确是文人出身，相传他作翰林待诏时——还不是画院职务，尚且被些个大官僚讥诮说："我们的衙门里不要画匠。"③那么真

正画匠出身的画家们，又该如何被轻视啊！因此有人曾想拿"院体"来解释"北宗"，这自然也是片面的看法，不待细辩的。

董其昌等人创说的动机中还有一层地域观念的因素。詹景凤《东图玄览编》说："戴（进）画之高，亦在苍古而雅，不落俗工脚手，吴中乃专尚沈石田，而弃文进不道，则吴人好画之癖，非通方之论，亦习见然也。"又戴进一派的画上很少看见多的题跋或诗文，这可能是他们学宋代画格的习惯，也可能是他们的文学修养原来不高。明刻《顾氏画谱》有沈朝焕题戴进画："吴中以诗字妆点画品，务以清丽媚人，而不臻古妙。至姗笑戴文进诸君为浙气。"这真是"一针见血"之论。因此，龚贤在他的《画诀》上所说："大斧劈是北派，戴文进、吴小仙、蒋三松多用之，吴人皆谓不入赏鉴。"也成为有力的旁证。再看董其昌自己的话：

> 昔人评赵大年画谓得胸中着千卷书更佳……不行万里路，不读万卷书，看不得杜诗，画道亦尔。马远、夏圭辈不及元四大家，观王叔明、倪云林姑苏怀古诗可知矣。

应该读书是一回事，拿不会作诗压马、夏，又是"诗字妆点"的另一证据。由于以上的种种证据，董其昌等人捏造"南北宗"说法的种种动机，便可以完全了然了。

总结来说，"南北宗"说是董其昌伪造的，是非科学的，动机是自私的。不但"南北宗"说法不能成立，即是"文人画"这个名词，也不能成立的。"行家"问题，可以算是促成董其昌创造伪说动机的一种原因，但这绝对不能拿它来套下"南北宗"两个伪系统。不能把所有被称为"南宗"的画家都当作"利家"。我们必须把这臆造的"两个纵队"打碎，而具体地从作家和作品来重新作分析和整理的工夫。我们不否认王维或李思训在唐代绘画史上各有他们自己的地位，也不否认董其昌所规定的那一些所谓"南宗画家"在绘画史上有很多的贡献。不否认戴进、吴伟一派中有一定的公式化的庸俗一面，也不否认沈周、文徵明等，甚至连董其昌也算上有他们优秀的一面（我们辨"南北宗"说，不是为站在戴进一边来打倒董其昌）。但是，这与董其昌的标榜完全不能混为一谈，而需要另作新的估价。

"南北宗"说和伴随着的传授系统既然弄清楚是晚明时人伪造的，但三百年来它所发生的影响却是真的。我们研究绘

画史，不能承认王维、李思训的传授系统，但应承认董其昌谬说的传播事实。更要承认的是这个谬说传播以后，一些不重功力，借口"一超直入如来地"的庸俗的形式主义的倾向。

宗法这个东西，本是封建社会的意识形态之一，山水画的"南北宗"说，当然也是这种意识在艺术上的反映。我们从整个的艺术史上看，这一个"南北宗"伪说的问题，所占比重原不太大，但它已经有这些龌龊思想隐在它的背后，而表面上只是平平淡淡的"南北"二字，这是值得我们严重注意的。

一九五四年初稿，一九八〇年重订

注　释

①滕固《唐宋绘画史》、《关于院体画和文人画之史的考察》，童书业《山水画南北分宗辨伪》、《山水画南北宗说新考》，拙著《山水画南北宗说考》（即本篇的初稿）都曾较详地讨论过，也都有不够的地方。

②《画说》旧题莫是龙撰，又全见董其昌著作中，近人多疑董书误收莫文，近年陆续见到新证据，知道是明人误将董文题为莫作。又本文所引董其昌的话都见《容台集》、《画眼》和《画禅室随笔》。

③见明何元朗《四友斋丛说》，这里只引述大意。

附：董其昌《论画》与《画说》之作者关系

《画说》十六条，刊入《宝颜堂秘笈》续函第二十帙，又明人刻《闲情小品》及《续说郛》卷三十五亦收之。俱题莫是龙撰。

但许多书籍、法帖、书画著录，以及所见许多董其昌的墨迹中，常有与这十六条中文词相同的条目，于是这十六条的作者究竟是谁，就有了问题。我曾校辑各条，逐一比对，以过于繁琐，不便详录。现在撮举大要，写在这里。

甲、把十六条合刊题为莫撰的，有前举三者，零星引举称为莫撰的，有《清河书画舫》等。

乙、书籍、法帖、书画著录、及所见董氏墨迹中，收论画之语，属于董氏名义的，有十二种。每种中的条目，此多彼少，有与那十六条重复的，有不重的。彼此牵连，打成一片，那十六条混在其中。

属于董氏名义的有下列十一种：

一、"论画琐言"十一条（《续说郛》卷三十五）

二、"闲窗论画"十一条（《媚幽阁文娱》）

三、"闲窗论画"八条（墨迹，东莞容氏颂斋藏）

四、"闲窗论画"八条（陈邦彦临本）

五、"闲窗论画"三条（《石渠宝笈》三编第十九函第二册）

六、"董文敏论画卷"十五条（《吴越所见书画录》卷五）

七、"董玄宰论画"十九条（郁逢庆《书画题跋记》续纪卷十二）

八、"画旨"七条（贾钅刃刻《百石堂帖》摹董书墨迹）

九、"明董其昌论画"十一条（《石渠宝笈》三编第十三函第一册）

十、论画语三条（李若昌刻《盼云轩帖》摹董书墨迹）

十一、论画语二条（邵松年《古缘萃录》）

以上十一种共载论画之语不重者三十三条，其中包括《画说》十六条。颂斋藏本（陈邦彦临本略同）后有董氏自跋云"旧有论画一卷，久已失之。适君甫（陈本作'君敷'）录得不全本（陈本作'以录本视余'），更书一通"云云。

我初见明人刻的书中有"画说"，以为可信为莫作。尤其陈继儒和莫、董都有交谊，他刻的《宝颜堂秘笈》中有《画说》，题为莫撰，更觉可信。后来陆续见到以上这些材料，其中董氏一再声明旧稿遗失，所以重写，足见他是在有意更正《宝颜堂秘笈》等书。那么陈继儒究竟为什么如此的张冠李戴呢？情理大约是这样：莫是龙死在万历己亥以前，见董题郭熙《溪山秋霁》卷。己亥年董其昌四十五岁。大约陈继儒为了纪念亡友，一时又找不着莫氏遗著，便将董氏的十六条旧稿拿来充数。董氏在书画上本来多受莫氏的影响，这十六条的论点可能即是莫氏的唾余。及至刊出，董氏不愿割让，又不便正面声明更正，便用一再给人书写的办法来作消极的更正。这种连几条散碎笔记都不肯割让以成死友之名的品质，正不待"民抄"，已自可哂。有人评论说：车马衣裘可与朋友共者，以其为身外之物也；而诗句拙劣至如"——鹤声飞上天"，亦惟恐旁人窃去者，以其出于自家心血也。真可算一针见血！可惜的是大力争来的那些条中，最重要的南北宗说一条，却正是凭空编造、毫无根据的一条，岂不是枉费心机了吗？

中国画名词解释

没 骨

不用线条勾勒轮廓，直接用各种颜色涂成物体形象的一种画法。因为没有墨线骨干，所以叫作"没骨法"。宋郭若虚《图画见闻志》卷六记徐崇嗣的《没骨图》说："……画芍药五本……皆无笔墨，惟用五彩布成。"徐崇嗣是在他祖父徐熙善于染色的"写生"画法基础上，又发展了一步，完成"没骨"画派的，所以追溯这一派的渊源，又常上推到徐熙。后世更有将梁代张僧繇画"凹凸花"事算作没骨法的起源，未免接近附会。古代还有一派只用彩色描绘不用墨笔线条的山水画，也被称做"没骨"派。

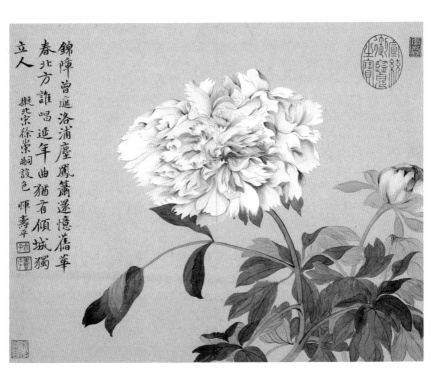

锦障曾遮洛浦尘凤箫遥忆旧华春北方谁唱延年曲犹有倾城独立人

拟北宋徐崇嗣设色 恽寿平

恽寿平仿徐崇嗣没骨牡丹

双　勾

用单线条描出物体形象的轮廓，术语叫做"勾"或"勾勒"。由于在进行描画时，基本上是用左右或上下两笔勾成物形——如用两条近似平行的线勾出一枝树干或用两条弧线勾出一片树叶，所以又称为"双勾"。在技法上，这是对涂色，渲染各项用笔而言的；在风格、形式上是对"没骨"画法而言的。如宋代黄筌一派的花卉，画面所有物形，基本上都用线条勾出，再填染彩色。又如宋赵孟坚画水仙花，元张逊画竹，都只用墨笔单线勾出。这全属于"双勾"法。

赵孟坚《墨兰图》

周之冕《墨菊图》扇页

后一派——赵、张的画法因为不染任何颜色，所以又叫做"白描"。

勾花点叶

明代以来花卉画风的一种。因为一般花瓣比较单弱，颜色也多半娇嫩，所以用线条勾出；叶子比较厚，颜色也比较浓，所以用一两笔即全面抹、点而成。这一派，普通称它为"勾花点叶"。明代周之冕等是这一类画法的大量使用而有成就的人。

青绿山水

画面彩色大量用浓重的"石青"、"石绿"颜料，以表现山石的厚重和苍翠，增加画面爽朗、富丽的效果。还有在青绿山石的轮廓上加勾金色来增加画面的光彩和装饰趣味的，叫做"金碧山水"。这种青绿颜料的运用，古代已有，到了隋代的展子虔、唐代的李思训又更加发展，达到成熟的地步。现在北京故宫博物院藏的展子虔《游春图》、北宋王希孟《千里江山图》、南宋赵伯驹《江山秋色图》等，都是不同风格的古代"青绿山水"杰作。

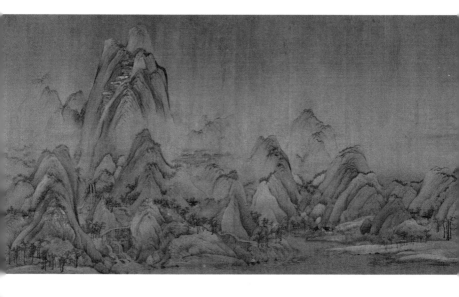

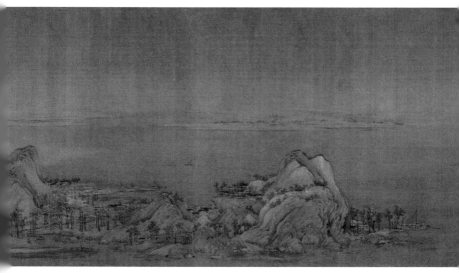

王希孟《千里江山图》局部

浅绛山水

"浅绛"是一种运用色彩的方法。为了破除画面上只用墨笔的单调,为了使得某些部分的形象突出,或增加画面上某种气氛,只用淡赭色渲染人面、树皮以及部分山石。用"浅绛画法"的山水画叫做"浅绛山水",后世有把一些彩色较多但赭色占主要部分的山水画也混称做"浅绛山水"。

自叙学画缘由

　　启功周岁丧父，生第四岁，先母随先曾祖侨寓河北易县，先姑母以方块小纸各书一字俗称"字号"者为课。是为识字之始。第十岁后，先曾祖逝世，翌年先祖逝世，卖宅抵旧债，家业遂破。北洋政府动荡不宁，文人职业毫无保障，戚友长辈相谈论，每举"家有千金，不如一艺在身"之俗谚；功又见先祖擅画山水，曾有巨幛悬于先祖座侧，先祖亦时取功所持小扇，信手为写花竹于上。功私心羡慕，愿年长之后做一画家。

　　先祖既逝，功母子及未嫁之胞姑生计无着。先祖之科举门人为谋划生活费用，随分入小学、中学，同时附于世好之家塾，从吴县戴绥之先生读文史词章。以志好学画，乃拜宛平贾羲民先生学画，又由贾师作书介绍于山阴吴镜汀先生学

画，因往来于两先生之门，既习画艺，又闻鉴别古书画之议论。画艺之基础，实自此际初筑基础。

第二十二岁由江安傅藏园老人介绍受教于新会陈援庵先生之门。旋丁抗战，虽在大学授课，而物价时涨，工薪不足赡生计，乃以画易米，可佐月入三一而强。昔罗两峰有印曰"画梅易米"，功亦拟刊"画山易米"，以志卖画以供菽水之需，其时画艺实未有成。今观少作，每欲夺而焚之，当日（未）敢擅刻而妄钤，回顾未始非虚怀慎计。而昔时职业有托，皆念励耘先师，而菽水补益，则不能不念授画先生之教也。

（柴剑虹据手稿整理）

记我的几位恩师

　　我在十岁以前，受家塾的教育，看到祖父案边墙上挂着一大幅山水，是先叔祖画的，又常见祖父拿过我的手头小扇，画上竹石花卉，几笔而成，感觉非常奇妙。从此就有"做一个画家"的愿望。十五岁时经一位长亲带领，拜贾羲民先生为师学画。贾先生一家都是老塾师，贾先生也做过北洋政府时期的部曹小官，但博通书史，对于书画鉴赏也极有素养。论作画的技术，虽不甚精，但见解却具有非常的卓识。常带着我去故宫博物院看陈列的古书画，有时和些朋友随看随加评论，我懂得一些鉴定知识，实受贾老师的启迪教诲。

　　我想进一步多学些画法技巧，先生看出我的意向，就把我介绍给吴镜汀先生。吴先生那时专学王石谷，贾先生则

一向反对王石谷画法的那样琐碎刻露的风格，而二位先生的
交谊却非常融洽。吴先生教画法，极为耐心，如果我们求教
的人画了一幅有进步的作品，先生总是喜形于色地说："这
回是真塌下心去画出的啊！"先生教人，绝不笼统空谈，而
是专门把极关重要的窍门提出，使学生不但听了顿悟，而且
一定行之有效。先生如说到某家某派的画法，随手表演一
下，无不确切地表现出那一家、那一派的特点。我自悔恨的
是先生盛年时精力过人，所画长卷巨幛，胜境不穷，但我只
临习一鳞半爪，是由于不能勤恳；其次后来迫于工作的性质
不同，教书要求"专业思想"，无力兼顾学画，青年时所学
的，也成了半途而废。

　　我在高中读书时，由于基础不好，许多功课常不及格，
因而厌倦学校所学，恰好一家老世交介绍我从戴绥之先生攻
读经、史、文学，我大感兴趣，这中间的原因，是多方面
的，这里不及详细解剖，只说我遇到戴先生，真可说顿开茅
塞。那时我在十八岁左右，先生说："你已这么大年纪，不
易再从头诵读基本的经书了，只好用这个途径。"什么办法
呢？即拿没标点的木版古书，先从唐宋古文读起，自己点
句。每天留的作业，厚厚的一叠，灯下点读，理解上既吃

力，分量上又沉重。我又常想："这些句没经老师讲授，我怎能懂呢？"老师看我的点句，顺文念去，点错的地方才加以解释，这样"追赶"式地读了一部《古文辞类纂》，又读《文选》，返回来读《五经》。至今对当时那种似懂非懂的味道，还有深刻的印象。但从此懂得几项道理：不懂的向哪里查；加读一遍有深一步的理解；先跑过几条街道，再逐门去认店铺，也就是先了解概貌，再逐步求细节。此后又买了一部《二十二子》，选读了《老子》、《列子》、《庄子》、《韩非子》、《吕览》、《淮南子》等，老师最不喜《墨子》，只让我看《备城门》诸篇，实在难懂，也就罢了。老师喜《说文》、地理、音韵诸学，给我们选常用字若干，逐字讲它在"六书"中的性质和原理，真使我如获至宝。但至今还只有常识阶段的知识，并未深入研究。先生的地理、音韵之学，我根本没提出请教。先生谆谆嘱咐要常翻《四库简明目录》，又教我们用《历代帝王年表》作纲领，来了解古代历史的概貌，再逐事件去看《资治通鉴》。这粗略的回忆，可以得知戴老师是如何教一个青年掌握这方面知识的有效办法。先生还出题令学作文，常教我们在行文上要先能"连"。听老师讲解"连"的道理，用现在的话说，就是要

求语言的逻辑性；其次要求我们懂得"搭架子"，听讲它的道理，也就是文章要有主题有层次。旁及作诗填词，只要拿出习作，老师无不给予修改。

回忆自我二十二岁到中学教书以来直到今日，中间也卖过画（那只是"副业"），主要都在教古典文学，从一个字到一首诗、一篇文，哪个又不是从戴老师栽培的土壤中生出的幼芽呢？我这小小的一间房屋基础，又哪一筐土不是经过戴老师用夯夯过的呢？

最后一位恩师是陈援庵先生，自从见到陈先生，对知识的面，才懂得有那么宽，学问的流派、门径，有那么多，初次看到学术界的"世面"是那么广。恩师对我的爱护，也就是许多老学者大都具有的一种高度的热情和期望，是多么至深且厚！陈老师千古了，许多细节中可见大节处，这里不及详写。也有只有老师知，我心知，而文字形容难尽的，我这拙笔又怎能表达出来呢？我作过一篇《夫子循循然善诱人》，写过陈老师的几点侧面，和我的仰止之私。这里的篇幅，也容不下再作重述了。

一九八六年四月二十九日

记齐白石先生轶事

　　齐白石先生的名望，可以说是举世周知的，不但中国人都熟悉，在世界各国中，也不是陌生人。他的篆刻、绘画、书法、诗句，都各有特点，用不着在这里多加重复叙述。现在要写的，只是我个人接触到的几件轶事，也就是老先生生活中的几个侧面，从这里可以看到他的生活、风趣，对于从旁印证他的性格和艺术的特点，大概也不是没有点滴的帮助吧!

　　我有一位远房的叔祖，是个封建官僚，曾买了一批松柏木材，就开起棺材铺来。齐先生有一口"寿材"，是他从家乡带到北京来的，摆在跨车胡同住宅正房西间窗户外的廊子上，棺上盖着些防雨的油布，来的客人常认为是个长案子或大箱子之类的东西。一天老先生与客人谈起棺材问题，说道

"我这一个……"如何如何，便领着客人到廊子上揭开油布来看，我才吃惊地知道了那是一口棺材。这时他已经委托我的这位叔祖另做好木料的新寿材，尚未做成，这旧的也还没有换掉。后来新的做成，也没放在廊上，廊上摆着的还是那个旧的。客人对于此事，有种种不同的评论，有人认为老先生好奇，有人认为是一种引人注意的"噱头"，有人认为是"达观"的表现。后来我到过了湖南的农村，才知道这本是先生家乡的习惯，人家有老人，预制寿材，有的做出板来，有的做成棺材，往往放在户外窗下，并没什么稀奇。那时我以一个生长在北京城的青年，自然不会不"少见多怪"了。

我的认识齐先生，即是由我这位叔祖的介绍，当时我年龄只有十七八岁。我自幼喜爱画画，这时已向贾羲民先生学画，并由贾先生介绍向吴镜汀先生请教。对于齐先生的画，只听说是好，至于怎么好，应该怎么学，则是茫然无所知的。我那个叔祖因为看见齐先生的画大量卖钱，就以为只要画齐先生那样的画便能卖钱，他却没想，他自己做的棺材能卖钱，是因为它是木头做的，如果是纸糊的，即使样式丝毫不差，也不会有人买去做秘器。即使是用澄心堂、金粟山纸糊的也没什么好看，如果用金银铸造，也没人抬得动啊！

　　齐先生大我整整五十岁，对我很优待，大约老年人没有不喜爱孩子的。我有一段较长时间没去看他，他向胡佩衡先生说："那个小孩怎么好久不来了？"我现在的年龄已经超过了齐先生初次接见我时的年龄，回顾我在艺术上无论应得多少分，从齐先生学了没有，即由于先生这一句殷勤的垂问，也使我永远不能不称他老先生是我的一位老师！

　　齐先生早年刻苦学习的事，大家已经传述很多，在这里我想谈两件重要的文物，也就是齐先生刻苦用功的两件"物证"：一件是用油竹纸描的《芥子园画谱》，一件是用油竹纸描的《二金蝶堂印谱》。那本画谱，没画上颜色，可见当时根据的底本并不是套版设色的善本。即那一种多次重翻的印本，先生描写得也一丝不苟，连那些枯笔破锋，都不"走样"。这本，可惜当时已残缺不全。尤其令人惊叹的是那本赵之谦的印谱，我那时虽没见过许多印谱，但常看蘸印泥打印出来的印章，它们与用笔描成的有显著的差异，而宋元人用的墨印，却完全没有见过。当我打开先生手描的那本印谱时，惊奇地、脱口而出地问了一句话："怎么？还有黑色印泥呀？"及至我得知是用笔描成的，再仔细去看，仍然看不出笔描的痕迹。惭愧啊！我少年时学习的条件不算不苦，但

我竟自有两部《芥子园画谱》，一部是巢勋重摹的石印本，一部是翻刻的木板本，我从来没有从头至尾临仿过一次。今天齐先生的艺术创作，保存在国内外各个博物馆中，而我在中年青年时也曾有些绘画作品，即使现在偶然有所存留，将来也必然与我的骨头同归腐朽。诸位青年朋友啊，这个客观的真理，无情的事例，是多么值得深思熟虑的啊！这里我也要附带说明，艺术的成就，绝不是单靠照猫画虎地描摹，我也不是在这里提倡描摹，我只是要说明齐老先生在青年时得到参考书的困难，偶然借到了，又是如何仔细地复制下来，以备随时翻阅借鉴，在艰难的条件下是如何刻苦用功的。他那种看去横涂竖抹的笔画，又是怎样走过精雕细琢的道路的。我也不是说这种精神只有齐先生在清代末年才有，即如在浩劫中，我们学校里有不少同学偷偷地借到几本参考书，没日没夜地抄成小册后，还订成硬皮包脊的精装小册，这岂能不说是那些罪人们灭绝民族文化罪恶企图意外的相反后果呢！

齐先生送给过我一册影印手写的《借山吟馆诗草》，有樊樊山先生题签，还有樊氏手写的序。册中齐先生抄诗的字体扁扁的，点画肥肥的，和有正书局影印的金冬心自书诗

稿的字迹风格完全一样。那时王壬秋先生已逝，齐先生正和樊山先生往来，诗草也是樊山选定的。齐先生说："我的画，樊山说像金冬心，还劝我也学冬心的字，这册即是我学冬心字体所写的。"其实先生学金冬心还不止抄诗稿的字体，金有许多别号，齐先生也曾一一仿效。金号"三百砚田富翁"，齐号"三百石印富翁"，金号"心出家庵粥饭僧"，齐号"心出家庵僧"，亦步亦趋，极见"相如慕蔺"之意。但微欠考虑的是：田多为富，印多为贵，兼官多的人，当然俸禄多，但自古官僚们却都讳言因官致富，大概是怕有贪污的嫌疑。如果称"三百石印贵人"，岂不更为恰当。又粥饭僧是寺院中的服务人员，熬粥做饭，在和尚中地位是最为卑下的。去了"粥饭"二字，地位立刻提高了。老先生自称木匠，而不甘做粥饭僧，似尚未达一间。金冬心又有"稽留山民"的别号，齐先生则有"杏子坞老民"之号，就无从知是模拟还是另起的了。金冬心别号中最怪的是"苏伐罗吉苏伐罗"，因冬心又名"金吉金"，"苏伐罗"是外来语"金"的音译，把两个译音字夹着一个汉字"吉"字来用，竟使得齐老先生束手无策。胆大如斗的齐先生，还没敢用"齐怀特斯动"（"怀特斯动"是英语"白石"二字音译）。我还记得，

当年我双手捧过先生面赐的那本《借山吟馆诗草》后，又听先生讲了如何学金冬心的画和字，我就问了一句："先生的诗也必学金冬心了？"先生说："金冬心的诗并不好，他的词好。"我当时只有一小套石印的《金冬心集》，里边没有词，我忙向先生请教到哪里去找冬心的词。先生回答说："他是博学鸿词啊！"

齐先生对于写字，是不主张临帖的。他说字就那么写去，爱怎么写就怎么写。他又说碑帖里只有李邕的《云麾李思训碑》最好。他家里挂着一副宋代陈抟写的对联拓本："开张天岸马，奇逸人中龙。抟（下有"图南"印章）"这联的字体是北魏《石门铭》的样子，这十个字也见于《石门铭》里。但是扩大临写的，远看去，很似康南海写的。老先生每每对人夸奖这副对联写得怎么好，还说自己学过多次总是学不好，以说明这联上字的水平之高。我还看见过齐先生中年时用篆书写的一副联："老树着花偏有态，春蚕食叶例抽丝。"笔画圆润饱满，转折处交代分明，一个个字，都像老先生中年时刻的印章，又很像吴让之刻的印章，也像吴昌硕中年学吴让之的印章。又曾见到他四十多岁时画的山水，题字完全是何子贞样。我才知道老先生曾用过什么功夫。他

教人爱怎么写就怎么写的理论，是他老先生自己晚年想要融化从前所学的，也可以说是想摆脱从前所学的，是他内心对自己的希望。当他对学生说出时，漏掉了前半。好比一个人消化不佳时，服用药物，帮助消化。但吃的并不甚多，甚至还没吃饱的人，随便服用强烈的助消化剂，是会发生营养不良症的。

有一次我向老先生请教刻印的问题，先生到后边屋中拿出一块寿山石章，印面已经磨平，放在画案上。又从案面下面的一层支架上掏出一本翻得很旧的《六书通》，查了一个"迟"字，然后拿起墨笔在印面上写起反的印文来，是"齐良迟"三个字。写成了，对着案上立着的一面小镜子照了一下，镜中的字都是正的，用笔修改了几处，即持刀刻起来。一边刻一边向我说："人家刻印，用刀这么一来，还那么一来，我只用刀这么一来。"讲说时，用刀在空中比画。即是每一笔画，只用刀在笔画的一侧刻下去，刀刃随着笔画的轨道走去就完了。刻成后的笔画，一侧是光光溜溜的，另一侧是剥剥落落的。即是所谓的"单刀法"。所说的"还那么一来"，是指每笔画下刀的对面一边也刻上一刀。这方印刻完了，又在镜中照了一下，修改几处，然后才蘸印泥打出

来看，这时已不再作修改了。然后刻"边款"，是"长儿求宝"，下落自己的别号。我自幼听说过：刻印熟练的人，常把印面用墨涂满，就用刀在黑面上刻字，如同用笔写字一般。这个说法，流行很广，我却没有亲眼见过。我在未见齐先生刻印前，我想象中必应是幼年听到的那类刻法，又见齐先生所刻的那种大刀阔斧的作风，更使我预料将会看到那种"铁笔"在黑色石面上写字的奇迹。谁知看到了，结果却完全两样，他那种小心的态度，反而使我失望，遗憾没有看到那样铁笔写字的把戏。这是我青年时的幼稚想法，如今渐渐老了，才懂得：精心用意地做事，尚且未必都能成功；而鲁莽灭裂地做事，则绝对没有能够成功的。这又岂但刻印一艺是如此呢？

齐先生画的特点，人所共见，亲见过先生作画的，就不如只见到先生作品的那么多了。一次我看到先生正在作画，画一个渔翁，手提竹篮，肩荷钓竿，身披蓑衣，头戴箬笠，赤着脚，站在那里，原是先生常画的一幅稿本。那天先生铺开纸，拿起炭条，向纸上仔细端详。然后一一画去。我当时的感想正和初见先生刻印时一样，惊讶的是先生画笔那样毫无拘束，造型又那么不求形似，满以为临纸都是信手一

挥，没想到起草时，却是如此精心！当用炭条画到膝下小腿
到脚趾部分时，只见画了一条长勾短股的九十度的线条，又
和这条线平行着另画一个勾股。这时忽然抬头问我："你知
道什么是大家，什么是名家吗？"我当时只曾在《桐阴论画》
上见到秦祖永评论明清画家时分过这两类，但不知怎么讲，
以什么为标准。既然说不出具体答案来，只好回答："不知
道。"先生说："大家画，画脚，不画踝骨，就这么一来，名
家就要画出骨形了。"说罢，然后在这两道平行的勾股线勾
的一端画上四个小短笔，果然是五个脚趾的一只脚。我从这
时以后，大约二十多年，才从八股文的选本上见到大家、名
家的分类，见到八股选本上的眉批和夹批，才了然《桐阴论
画》中不但分大家、名家是从八股选本中来的，即眉批夹批
也是从那里学来的。齐先生虽然生在晚清，但没听说学做过
八股，那么无疑也是看了《桐阴论画》的。

　　一次谈到画山水，我请教学哪一家好，还问老先生自
己学哪一家。老先生说："山水只有大涤子（即石涛）画得
好。"我请教好在哪里。老先生说："大涤子画的树最直，
我画不到他那样。"我听着有些不明白，就问："一点都没
有弯曲处吗？"先生肯定地回答说："一点都没有的。"我又

问当今还有谁画得好。先生说："有一个瑞光和尚，一个吴熙曾（吴镜汀先生名熙曾），这两个人我最怕。瑞光画的树比我画的直，吴熙曾学大涤子的画我买过一张。"后来我问起吴先生，先生说确有一张画，是仿石涛的，在展览会上为齐先生买去。从这里可见齐先生如何认为"后生可畏"而加以鼓励的。但我自那时以后，很长时间，看到石涛的画，无论在人家壁上的，还是在印本画册上的，我都怀疑是假的。旁人问我的理由，我即提出"树不直"。

齐先生最佩服吴昌硕先生，一次屋内墙上用图钉钉着一张吴昌硕的小幅，画的是紫藤花。齐先生跨车胡同住宅的正房南边有一道屏风门，门外是一个小院，院中有一架紫藤，那时正在开花。先生指着墙上的画说："你看，哪里是他画的像葡萄藤（先生称紫藤为葡萄藤，大约是先生家乡的话），分明是葡萄藤像它呀！"姑且不管葡萄藤与画谁像谁，但可见到齐先生对吴昌硕是如何地推重的。我们问起齐先生是否见过吴昌硕，齐先生说两次到上海，都没有见着。齐先生曾把石涛的"老夫也在皮毛类"一句诗刻成印章，还加跋说明，是吴昌硕有一次说当时学他自己的一些皮毛就能成名。当然吴所说的并不会是专指齐先生，而齐先生也未必因

此便多疑是指自己，我们可以理解，大约也和郑板桥刻"青藤门下牛马走"印是同一自谦和服善吧！

齐先生在出处上是正义凛然的，抗日战争后，伪政权的"国立艺专"送给他聘书，请他继续当艺专的教授，他老先生即在信封上写了五个字"齐白石死了"，原封退回。又一次伪警察挨户要出人，要出钱，说是为了什么事。他和齐先生表白他没叫齐家出人出钱，因此便提出要齐先生一幅画，先生大怒，对家里人说："找我的拐杖来，我去打他。"那人听到，也就跑了。

齐先生有时也有些旧文人自造"佳话"的兴趣。从前北京每到冬天有菜商推着手推独轮车，卖大白菜，用户选购，作过冬的储存菜，每一车菜最多值不到十元钱。一次菜车走过先生家门，先生向卖菜人说明自己的画能值多少钱，自己愿意给他画一幅白菜，换他一车白菜。不料这个"卖菜佣"并没有"六朝烟水气"，也不懂一幅画确可以抵一车菜而有余，他竟自说："这个老头儿真没道理，要拿他的假白菜换我的真白菜。"如果这次交易成功，于是"画换白菜"、"画代钞票"等等佳话，即可不胫而走。没想到这方面的佳话并未留成，而卖菜商这两句煞风景的话，却被人传为谈资。从

语言上看，这话真堪入《世说新语》；从哲理上看，画是假白菜，也足发人深思。明代收藏《清明上河图》的人如果参透这个道理，也就不致有那场祸患了。可惜的是这次佳话，没能属于齐先生，却无意中为卖菜人所享有了。

忆先师吴镜汀先生

　　启功年十五，从贾羲民先生学画。年十九，经贾老师介绍入中国画学研究会，从吴镜汀先生问业。吴先生当时专宗王石谷，贾先生壁上挂有吴师所画小幅山水，蒙贾师手摘命临，并说：你没见过石谷画吧，要知此画与石谷无甚异处，如说有异处，即是去掉了石谷晚年战掣笔道的习气。功当时虽曾从影印本中见过些王画，但还不能深入体会贾师的训导。

　　后来亲炙于吴师多年，比较多方面了解了吴先生画诣的来龙去脉，大致是十几岁从金北楼先生学画。金先生创办中国画学研究会，广收学员，并延请各科名宿协助辅导。如俞涤凡、萧谦中、贺履之、陈半丁诸先生，都常莅会，指授六法。后来金先生病逝，由周养庵先生继办，诸名宿多年高，

或且病逝（如俞先生），吴师遂主讲山水一科，造就人才，今年逾八十的，已五六家，若功这学不加进，有愧师门的，就不足数了。

先生对于持画求教的，没有不至诚指导，除非太荒唐幼稚的，莫不循循然顺其习性相近处加以指引。以功及身亲受的二三小事为例：点苔总是乱七八糟，先生说，你别把苔点点在皴法笔道上，先把应加苔点处，擦染糊涂了，然后再在糊涂部分去点苔，必然格外醒目。又画松针总觉不够，而且层次不明，先生说，凡画松针，都用焦墨，画完如有必要，再加一些淡墨的，便既见苍劲，又有云烟了。又一次画石青总嫌太重，先生说，你在里边加些石绿呀，果然青翠欲滴。同时又说，石绿不可往空白的山石面上涂，那样永远感觉不足，先在山石石面染上赭石以至草绿，再加石绿，即能有所衬托。诸如此类，不胜枚举。虽然可说属技法上的小节，但就是这类"小节"，你去问问手工艺人以及江湖画手，虽至亲好友，他肯轻易相告吗？

又在观看古代名画时，某件真假，先生指导，必定提出根据。画的重要关键处是笔法，各家都有各自的习惯特点。元明以来，流传的较多，比较常能看到。每见某件画是仿本

时，先生指出后，听者如果不信，先生常常用笔在手边的乱纸上表演出来，某家的特点在哪里，而这件仿本不合处又在哪里，旁观者即使是未曾学画的人，也会啧啧称奇，感喟叹服。

谈谈李叔同先生的为人与绘画

李叔同先生是我生平最佩服的一位学者。我平生所佩服的学者不只一个人，那就没法多说了。我是个宗教徒，那是小时候拜了一位藏密的蒙古喇嘛，事实上当时刚刚三岁。这时的我是个有宗教思想的人。

李叔同先生去世后，有一部介绍他的书，叫做《永怀录》，永远纪念。这是接触过他的人写他的书，介绍他从年轻时到出家的事迹。可惜我手中这本小书，被一位朋友借去，他突然发病去世，此书就找不到了。现在写弘一大师的年谱呀、出家呀、留学呀，多是从这本书中引的资料。我现在所谈李老先生的事迹，也是多半从《永怀录》中得到的印象。后来我遇到与李叔同有关的书我都买，可顺手买了之后又顺手被人拿走。我现在手中还有几件舍不得送给人的。

现在我简单说说：李先生年青时候家庭的情况是这样的，他的父亲是位进士，怎么称呼我记不得了。这老先生是位盐商，考上进士。旧社会的人都希望五福，讲究多福、多寿、多男子等，这在《尚书·洪范》中提到。这位李老先生就纳了一个妾，这位如夫人比老先生小得很多，这样就生下了一位李叔同先生。你想想在那样封建的又是商人又是官僚的家中，那矛盾不言而喻，还用详细说吗？后来李叔同先生奉母亲之命到了南方，认识了几位朋友，有"天涯五友"之称，是他年青求学时最好的朋友。后来老太太去世，他们还有从前的房子。他出家以后，还到这房子来过，里面是供有他母亲的遗像还是牌位，我也说不上来了。他跪在那儿，叩头如捣蒜，叩起头来无数，伤心透了，就像是在罐子里捣蒜一样。我对此感觉最深，我觉得恨不能在我父母亲遗像前叩头如捣蒜。但我不配，连叩头如捣蒜的资格我自己感觉都不配。这是我的感觉，我的回忆。

第二，他在年青时候有艺术思想，他演戏，他演中国戏，演武生。从照片看上去是很英俊的武生。他后来到日本去学习，学什么呢？在东京美术学校学习画西方油画，学习演西方戏剧。只是在《永怀录》中写得很不具体。在那学习

期间，有一位日本女子与他同居。这事毫不奇怪，因为一个年轻人到外国去，旁边有一位外国女子，很容易一拍即合。

我认为李先生是非常的一字一板。有一件事，是有一个人跟他约会，比如说是明天早上九点钟到家里去。他就在九点以前打开窗户往外看，看过了五分钟，那人才来。那个时候，我也不知道是不是因为塞车过了五分钟。现在过五个钟头来不了都不奇怪，因为堵车嘛。就因为过了五分钟，他就告诉那位客人说："你今天迟到了，现在过了五分钟，我不见你了。"他就把窗户关上了。你想想，这种事情，是不是他故意刁难朋友？不是的，他就是这样一种性格。记得印度甘地先生到一个地方去开会演讲，途中被人打搅了，晚到了几分钟。他瞧着表说："你使得我迟到了几分钟，你犯了个错误。"可见印度圣雄甘地就是这样的人，李叔同先生是否学习甘地或别人，我无法判断。但我知道，凡是伟大的人物对于时间的重视，中外古今南北都应该是一个样。我想他这是出于内心的一个判断。所以我说过，李叔同先生就是认真，一切是认真二字。这不是说你欠我一本书，或是欠一笔钱，或是你应许什么没有做到等事，那种认真是很庸俗的。他在时间上一分钟都算上，认为是你犯了错误。所以印度的

甘地与中国的李叔同真有异曲同工之妙，这已经超出优点，这是一种微妙的相应的感受，使得他对朋友对时间对事情都是这样。

还有一事，是李先生已经出家了，有人在一间素菜馆请哲学家李石岑吃饭。这位来得晚了点。李叔同先生也没有说什么，在那儿拨念珠，客人们开始喝酒吃饭，李先生拿起个空碗，去接一碗白开水喝。别人让他吃菜，他说我不吃了，我们在戒律上过午不食，现在已经过几分钟，我不能吃了。他那天就是什么都没有吃。过午不食，你说这个人是不是太傻？什么是过午？过午是什么时候？很可靠吗？这午是中国的子午线？跟外国的子午线是不是一个样子？后来大家非常难过，没有想到他竟然因为客人迟到而光喝水，什么也不吃，全场人对他都十分抱歉，让弘一饿了一顿饭，晚饭他也不吃了。事实上他在晚年病死就是胃有毛病，是胃癌吧？所以这是认真。佛将去世时，弟子问佛，您要是去世后，我们听谁的？佛说：以戒律为师。这是佛说的。李先生就是以戒律为师。想起来，李先生一生到死，一字一板，都是以戒律为师。我们现在自由散漫，什么事都可以不按律不按戒来说，算不了什么。但是李先生认为就应该是这样学，就应该

这样做，他对此不怀疑。我们则还没有信，我们就先怀疑。比如说我们现在吃东西，我有时也不吃肉，我也不赞成杀某一东西来吃。可是想起来，我也不是按照五戒来守戒律，我只是觉得为我特别来杀生，也不合适。那么，别人已经杀了的，那我也吃。别人杀就活该，我杀就不应该，这种想法不像话。现在也有禁止杀、盗、淫、妄、酒的戒律，沙弥戒，这些是小沙弥都要学习的基本五戒。我们呢？今天不杀生，明天别人杀了我又吃，这都合律合戒吗？所以，李先生对于戒律如此看法。本来那天吃饭晚了几分钟，也算不了什么，他就是只喝一碗白水，什么也不吃。他就是这样认真。

日本那位女人跟着他到中国来，他要出家，那位女人说日本和尚也有家，也有子女，你就留我在这儿。她痛哭，而李先生要跟她划清界限，要她回国。我的想法，觉得太残忍了。你就留下她，也没有什么不可以。并且，你曾经跟她同居要好，你现在一刀两断，也有点太残忍了。现在想起来，我自己是庸俗的人，对于这件事，我觉得李先生如果留下她，不也行吗？李先生不是这样。我到现在，在这儿还是画个问号。所以我还是个俗人，他老先生超出三界之外。这是我大胆地还留下一个问号。

此外，他不要庙，他做一般的和尚。他出家在一个庙，算这个庙的徒弟，然后各处云游求法。但是他始终没有说是哪一个庙的徒弟。杭州西湖边虎跑是他出家的地方，现在开放为一个纪念弘一大师的展览室，门口外有一个纪念塔，塔里有弘一大师的舍利。

李先生在浙江第一师范学校教书时，有学生丰子恺和刘质平。这两位都是弘一的大弟子，对弘一真正生死不渝。弘一是游方僧，各处去转。如到了上海，就住在丰子恺家里。他对丰先生说："我在你这儿吃饭，你就给我白水煮青菜，搁盐不搁油。"丰先生怎么也不好意思，搁点油在菜里。弘一说："你犯罪了，你犯错误了。我让你不搁油，你还给我搁油。"这搁点油算什么？他又在家中跟丰子恺说："我现在皈依三宝。"皈依三宝后，丰先生跪在地上，弘一对他讲，你现在已经确是不错，能够做到什么什么，但是你还要多一步想出来怎么怎么样。《永怀录》中有大篇的记载。像这样的地方，都是了不起的。丰老先生一直到死都秉承弘一大师遗训，真叫对得起。弘一有这样两个好徒弟，正是他自己做到了，才能够有这样的好徒弟。丰先生在"文革"时候还开玩笑。我有个学生在"文革"期间跑到上海去，看见大伙画

的"黑画"展览。所谓"黑画"是什么呢？丰先生画了一个小孩，抱着一个老头。题上"西方出了个绿太阳，我抱爷爷去买糖"。他说西方出了绿太阳，我抱爷爷去买糖。这一下子还活得了？丰先生就挨痛批一阵，但是也没有什么办法，也不能把他枪毙了。这个学生回来告诉我说：看见一幅最好的画。现在想起来，这西方出了绿太阳的画有趣味，假定我们去问丰一吟先生，没有不哄堂大笑的。

说到李老先生出家，是怎么回事情？他在学校看见日本人的书上说修炼，七天先少吃，渴了喝水；到了七天，就全不吃了，只有喝水；过了七天后，又逐渐少喝水，吃一点稀米汤；然后逐渐能够由多喝水到少喝水到不喝水；米汤慢慢到喝稠的。这样子由逐渐少吃到不吃，由吃饭改为喝水，再倒过来，又能吃饭。他就这样在虎跑生活，有空就写字。开始还有另一位老居士也在那里，叫做弘伞吧？那位学习进步速度很快，但儿子出来干涉，将他接走还俗了。其进锐者其退速，他也就不出家了。李先生不是这样，他决定出家，就从学校走到虎跑，有一位校役挑着行李跟随。他进了庙立即穿上和尚衣裳，倒一杯茶给校役，称他做居士，请他喝茶。唉呀，这位校役听了非常难过，他是以和尚身份对待校役。

校役走到虎跑门口，对着庙大哭。可见他一直到死，对得起这位冲着他大哭的校役，对得起所有的人。他那位日本女士也大哭走了，她回去也不愁没有生活。问题是他出家一切行为都对得起当时对他大哭的人。

谁刺激了李先生出家的呢？之前，李先生逐渐在家中添了一个香炉，烧香，供一座佛像，添了一挂素珠，出来也不吃荤，等等。夏丏尊先生跟他开玩笑，说你照这样和尚生活，何不出了家？这是一位最熟的朋友开玩笑的话，他无意说的，李先生就真出了家。夏老先生十分后悔，说我不应该跟他说这种话。这话刺激他一跺脚出了家。如果论功论过，夏先生有责任。

现在再来说他在日本画画的事情。他出家前把所刻图章封存在西泠印社，孤山墙上挖个洞，放在洞里封上，上写"印藏"（"藏"当名词讲）。现在他的画出现了一批，我为什么对这些画不怀疑呢？因为一是刘质平，他是李先生的弟子，搞音乐的。李先生写字时多是刘在旁边服侍，写的字多半是刘卷起来保存。后来刘先生去世，后人把这些保存的字都捐献给国家，这些字都是很少见的。你说忽然出现一大批谁也没有见过的弘一大师的字，你能说这都是假的吗？刘质

平所收藏的字要是假的，那才可以说雨夜楼收藏的画也是假的。这事明摆着，如果刘质平收的字是假的，那位雨夜楼主所藏的画就应该全是假的。所以我说就应该验证画里的图章与西泠封存的印章，这可以又是一个证明。刘藏的字跟雨夜楼藏的画就相当。我没有见过那些画，也没有见过雨夜楼主人，但是我从道理来推定。说李先生没有在他自己画上打过图章，这事我也不信。自己辛辛苦苦，画了一张画，能否上头连个图章或签名都没有吗？既然有，也跟孤山墙上印藏的图章核对就够了。从这几方面论证，假定有人与西泠印社勾结起来，在假画上盖章，这怎么可能？我不信。

为什么我认为李先生的那些画不可能是假的呢？第一，就是刘质平和丰子恺都是李的学生，刘先生侍候李先生写字，他卷起来保存。后来一下子拿出若干幅李先生的字。如果现在有人看见刘先生保存的字都未曾出现过，都是刘先生密藏的，经过抗战和种种费劲保存，谁也没有见过，假定有人没有看见，就说都是假的，这也说不过去吧？就说李先生从日本带回来的画，或者是在国内画的油画也罢，水彩画也罢，这些东西就是雨夜楼所藏的那些画。问题就是说许刘质平藏那些书法，就不许雨夜楼主藏这些画吗？这些画还拿

西泠印社印藏校对过。近年因为纪念李叔同先生，把洞挖开，用印章对照画上图章，是他出家以前打的章，没有问题。你说哪个真哪个假呢？既然是他从前的旧印，不是现在打上去的。所以我觉得那些画很可能就是他从前所画，存起来，没有人知道，当时有人收藏了。这就跟刘质平收藏的字稍微有不同，但是经过这么些年，六十多年了吧？那一定要扣住哪一天哪点钟画的画？怎么个手续？由雨夜楼主人藏起来？这个就过于苛求了。依我现在的想法，为什么我相信他呢？就说这种画的画风，在雨夜楼所藏李先生的画确实是一种风格，这种风格在当时、在后来、在大陆上，在所有油画或水彩画中，都是自成一家的。所以我觉得雨夜楼所藏的这些画，风格是统一的，是那个时期某一个人一直画下来的。某一个时代画的，风格一样，我觉得就不应该轻易否定为不真。我没有赶上李叔同先生时代，为什么我能够武断地判断就应该是真的呢？我有这么几个原因，也是客观推论就是这么一个情形。

我想李先生在日本春柳社演戏剧，没有留下什么，只有一点照片，没有录像，也无法要求春柳社都录下像来，录下音来，这是不可能的。只有李先生自己买的头套、束腰，把

腰勒得很细，演那个《茶花女》。这些事都可以串起来，说明春柳社演过这些剧，可以得出一个粗略的轮廓。在那个时代，西方戏剧已经传到日本，李先生在日本就演西方戏剧，还是认真两个字可以包括。他到了日本，并没有什么特殊，在国内时也没有说对外国戏剧有什么兴趣，到了日本也表演一回，很认真。他自己的身材究竟能不能够达到化妆的地步？我不知道，他就硬这么做。束腰要让我做我绝不干，我只穿过戏装（审头刺汤）照张相片（笑）。李先生能够抑制自然条件，把腰勒细，戴上头套，演《茶花女》，并且脸上表情也不是出家后的样子。所以我说他认真，包括他行事、做人、求学，对于艺术，都是这样的。

我没有能够像刘质平收集老师艺术作品直接的证据，但是有雨夜楼所收藏的画册。我敬佩李先生生平一切事一分钟都不放过的精神，我想他不可能画了若干幅西方风格的画，他大批拿来骗人。现在虽不是他自己骗人，假定说是后人搞的骗局，假定有人要做李先生的画骗人，也不合逻辑。我所认识的李先生生平性格事迹，一直到出家饿死，他是为戒律不吃饭等，他肯于这样做。我觉得，如果有人要造谣造到这样一位先知先觉的人，这样了不起的出家人头上。这人在佛

法、在世间法，都是不可饶恕的。

前几年我到法国凡尔赛宫参观，看梵高等人的画，也就是这么大小一块，价格无比。至于李叔同先生这人从头到尾，实在是让我衷心敬佩。附带还说一点，据说他去虎跑出家时，他的藏书都分送给学生、朋友了，他只带了一本《张猛龙碑》帖，当然是石印本啦。他写的字很受到《张猛龙碑》的影响。我有半本，我曾给修补，又印出来了。这个《张猛龙碑》，我也特别喜欢，所以我觉得李先生把碑帖一直带在身边，这不犯戒律。他念佛经，带一本佛经去念，不犯戒。至于李先生写的《四分律比丘戒相表》，这书了不起，他详细分析四分律，这四分律非常复杂，他划出各种限。这书很大的一本，他自己也十分得意，说我这本书你们要翻印多少本。因为他是南山律宗的，这南山律宗在中国已经失传了，他就重新集注南山资料，他是重振南山雄风，重开南山律宗。

我听说雨夜楼保管了李先生的这些画，所以，我讲了这些鉴定意见，来做一个证明。

（钟少华记录并整理）

溥心畬先生南渡前的艺术生涯

一　心畬先生的家世，和我家的关系

心畬先生讳溥儒，初字仲衡，后改字心畬，是清代恭忠亲王奕䜣之孙。王有二子，长子载澂；次子载滢，都封贝勒。载澂先卒，无子。恭亲王卒时，以载滢的嫡出长子溥伟继嗣载澂为承重孙，袭王爵（恭王生前曾被赐"世袭罔替"亲王爵）。心畬先生行二，和三弟溥僡，字叔明，俱侧室项夫人所生。民国后，嗣王溥伟奉母居青岛，又居大连。心畬先生与三弟奉母居北京西郊。原府第为嗣王典给西洋教会，心畬先生与教会涉讼，归还后半花园部分，即迁入定居，直至抗战后迁出移居。

滢贝勒号清素主人，夫人是敬懿太妃的胞妹（益龄字菊农，姓赫舍里氏之女），是我先祖母的胞姊。我幼年时先祖

母已逝世，但两家还有往来。我幼时还见有从大连带来的礼物，有些日本制作的小巧玩具，到现在还有保存着的。曾见清素主人与徐花农（琪）和先祖有唱和的诗，惜早已失落。清素在民国以前逝世，也未见有诗文集传下来。

嗣王溥伟既东渡居大连，恭忠亲王（世俗常称老恭王）遗留的古书画都在北京，与心畲先生本来具有的天赋相契合，至成了这一代的"三绝"宗师，不能不说是具有殊胜的因缘。

先祖逝世时，我刚满十周岁，先父在九年前先卒。孤儿寡母，与一位未嫁的胞姑共度艰难的岁月。这时平常较熟悉的老亲戚已多冷淡不相往来，何况远在海滨的远亲！心畲先生一支原来就没有往来，我当然更求教无从了。

二　我受教于心畲先生的缘起

我在二十岁左右，渐渐露些头角。一次在敬懿太妃的丧事上遇到心畲先生，蒙得欣然奖誉，令我有时间到园中去。这时也见到了溥雪斋先生（伒），也令我可以常到家中去。但我自幼即得知一些位"亲贵"的脾气，不易"伺候"，宁可淡些远些。后来屡在其他场合见到，催问我何以不去，此

后才逐渐登堂请教。有人知道我家也属于清代贵族，何以却说这两位先生是"亲贵"呢？因为我的八世祖是清高宗乾隆的胞弟，封和亲王，讳弘昼，传到我的高祖即被分出府来。我的曾祖由教家馆、应科举、做翰林官、做学政，还做过顺天乡试、礼部会试的考官和殿试的读卷官等等。我先祖也是一样的什么举人、进士、翰林、主考、学政等等过了一生。用今天的话说即是寒士出身的知识分子，所以族虽贵而非亲。在一般"亲贵"的眼中，不过是"旗下人"而已。但这两位，虽被常人视为"亲贵"，究竟是学者、是艺术家，日久证明他们既与别人不同，对我就更加青睐了。

由于居住较近，到雪斋先生家去的时候较多些。虽然也常到萃锦园中，登寒玉堂，专诚向心畬先生请教，而雪斋先生家有松风草堂，常常招集些位画家聚集谈艺作画，俨然成为一个小型"画会"。心畬先生当然也是成员之一，也是我获得向雪、心二位宗老和别位名家请教的一项机会。

松风草堂的集会，据我所知，最初只有溥心畬、关季笙、关稚云、叶仰曦、溥毅斋（偁，雪老的五弟）几位。后来我渐成长，和溥尧仙（佺，雪老的六弟，少我一岁）继续参加，最后祁井西常来，聚会也快停止了。

松风草堂的集会，心畬先生来时并不经常，但先生每来，气氛必更加热闹。除了合作画外，什么弹古琴、弹三弦、看古字画、围坐聊天，无拘无束，这时我获益也最多。因为登堂请益，必是有问题、有答案，有请教、有指导，总是郑重其事。还不如这类场合中，所见所闻，常有出乎意料的东西。我所存在的问题，也许无意中获得理解；我自以为没问题的事物，也许竟自发现另外的解释。现在回忆起来，今天除我之外，自溥雪老至祁井西先生俱已成了古人，临纸记录，何胜凄黯！

我从心畬先生受教的另一种场合是每年萃锦园中许多棵西府海棠开花的时候，先生必以兄弟二人的名义邀请当时的若干文人来园中赏花赋诗。被约请的有清代的遗老，有老辈文人，也有当时有名气的（旧）文人。海棠种在园中西院一座大厅的前面，厅上廊子很宽，院中花下和廊上设些桌椅，来宾随意入座。廊中桌上有签名的素纸长卷，有一大器皿中装着许多小纸卷，签名人随手拈取一个，打开看，里边只写一个字，是分韵作诗的韵字。从来未见主人汇印分韵作诗的集子，大约不一定作的居多。我在那时是后生小子，得参与盛会已足荣幸了，也每次随着拈一个阄，回家苦思冥想，虽

不能每次都能作得什么成品，但这一次一次的锻炼，还是受益很多的。

再一种受教的场合，是先生常约几位要好的朋友小酌，餐馆多是什刹海北岸的会贤堂。最常约请的是陈仁先、章一山、沈羹梅诸老先生，我是敬陪末座的小学生，也不敢随便发言。但席间饭后，听诸老娓娓而谈，特别是沈羹梅先生，那种安详周密的雅谈，辛亥前和辛亥后的掌故，不但有益于见闻知识，即细听那一段段的掌故，有头有尾，有分析有评论，就是一篇篇的好文章。可恨当时不会记录，现在回想，如果有录音机录下来，都是珍贵的史料档案。这中间插入别位的评论，更是起画龙点睛的作用。心畬先生的一位新朋友，是李释戡先生，在寒玉堂中常常遇见。我和李先生的长子幼年同学，对这位老伯也就更熟悉些。他和心畬先生常拿一些当时名家的诗文来共同评论，有时也拿起我带去的习作加以指导。他们看后，常常指出哪句是先有的，哪句是后凑的，哪处好，哪处坏。这在今天我也会同样去看学生的作品，但当时我却觉得是很可惊奇的事了。

"举一隅"可以"三隅反"，我从先生那里直接或间接受益的，真可说数不清的。《礼记》云："独学而无友，则孤

陋而寡闻。"俚语也说："投师不如访友。"原因是师是正面
的教，友是多方面的启发。师的友，既有从高向下垂教的尊
严一面，又有从旁辅导的轻松一面。师的友自然学问修养总
比自己同等学力的小朋友丰富高尚得多，我从这种场合中所
受的教益，自是不言可喻的！

　　总起来说我和心畬先生的关系，论宗族，他是溥字辈
的，是我曾祖辈的远房长辈；论亲戚，他相当是我的表叔；
论文学艺术，是我一位深承教诲的恩师。若讲最实际的关
系，还是这末一条应该是最恰当的。

三　心畬先生的义学修养

　　先生幼年的启蒙老师和读书的经历，我全无所知。但知
道先生早年曾在西郊戒台寺读书，至今戒台寺中还有许多处
留有先生的题字。

　　何以在晚清时候，先生以贵介公子的身份，不在府中
家塾读书，却远到西郊一个庙里去读书，岂不与古代寒士寄
居寺庙读书一样吗？说来不能不远溯到恭忠亲王。这位老王
爷好佛，常游西山或西郊诸寺庙，当然是"大檀越"（施主）
了。有一有趣的事，一次戒台寺传戒，老王爷当然是"功德

主"。和尚便施展"苦肉计"来吓老施主。有稍犯戒律的一
个和尚，戒师勒令他头顶方砖，跪在地上受罚，老王爷代为
说情，不许！这还轻些。一次在斋堂午斋，一个和尚手持钵
盂放到案上时，立时破裂。戒师便声称戒律规定，要"与钵
俱亡"，须将此僧立即打死。老王爷为之劝说，坚决不予宽
免。老王爷怒责，僧人越发要严格执行，最后老王爷不得不
下台，拂袖而去，只好饬令宛平县知县处理。告诫知县说：
"如此人被打死，惟你是问！"其实这场闹剧就是演给老王爷
看的。有一句谚语"在京的和尚出外的官"，足以深刻地说
明他们的势力问题。当然和尚再凶，也凶不过"现管"的县
官，王爷走了，戏也演完了。只从这类事看，恭忠亲王与戒
台寺的关系之深，可以想见。那么心畬先生兄弟在寺中读
书，不过是一个远些的书房，也就不难理解了。

心畬先生幼年启蒙师是谁，我不知道，但知道对他们
兄弟（儒、僡二先生）文学书法方面影响最深的是一位湖南
和尚永光法师（字海印）。这位法师大概是出于王闿运之门
的，专作六朝体的诗，写一笔相当洒脱的和尚风格的字。心
畬先生保存着一部这位法师的诗集手稿，在"七七"事变前
夕，他们兄弟二位曾拿着商量如何选订和打磨润色，不久就

把选订本交琉璃厂文楷斋木版刻成一册，请杨雪桥先生题
签，标题是《碧湖集》。我曾得到红印本一册，今已可惜失
落了。心畬先生曾有早年手写石印的《西山集》一册，诗
格即如永光，书法略似明朝的王宠，而有疏散的姿态，其
实即是永光风格的略为规矩而已。后来看见先生在南方手
写的《寒玉堂诗集》，里边还有一个保存着《西山集》的小
题，但内容已与旧本不同了。先生曾告诉我说有一本《瀛海
埙篪》诗集，是先生与三弟同游日本时的诗稿，但我始终没
有见着。可惜的是大约先生的诗词集稿本，可能大部分已经
遗失。有许多我还能背诵的，在新印的诗集中已不存在了。
下面即举几首为例.

落叶四首

昔日千门万户开，愁闻落叶下金台；寒生易水荆
卿去，秋满江南庾信哀。西苑花飞春已尽，上林树冷雁
空来；平明奉帚人头白，五柞宫前梦碧苔。

微霜昨夜蓟门过，玉树飘零恨若何；楚客离骚吟
木叶，越人清怨寄江波。不须摇落愁风雨，谁实摧伤假
斧柯；衰谢兰成应作赋，暮年丧乱入悲歌。

萧萧影下长门殿，湛湛秋生太液池；宋玉招魂犹故国，袁安流涕此何时。洞房环佩伤心曲，落叶哀蝉入梦思；莫遣情人怨遥夜，玉阶明月照空枝。

叶下亭皋蕙草残，登楼极目起长叹；蓟门霜落青山远，榆塞秋高白露寒。当日西陲征万马，早时南内散千官；少陵野老忧君国，奔门宁知行路难。

这是先生一次用小行草写在一片手掌大的高丽笺上的，拿给我看，我捧持讽诵，先生即赐予我了。归家珍重地夹在一本保存的师友手札粘册中。这些年几经翻腾，不知在哪个箱中了，但诗句还有深刻的记忆。现在居然默写全了，可见青年时脑子的好用。"时过而后学，则勤苦而难成"，真觉得有"老大徒伤悲"之感！先生还曾在扇面上给我用小行草写过许多首《天津杂诗》，现在也不见于南方所印的诗集中，我总疑是旧稿因颠沛遗失，未必是自己删去的。

先生对于后学青年，一向非常关心，谆谆嘱咐好好念书。我向先生问书画方法和道理，先生总是指导怎样作诗，常常说画不用多学，诗作好了，画自然会好。我曾产生过罪过的想法，以为先生作画每每拿笔那么一涂，并没讲求过什

么皴、什么点。教我作好诗，可能是一种搪塞手段。后来我那位学画的启蒙老师贾羲民先生也这样教导我，他们两位并没有商量过啊，这才扭转了我对心畬先生教导的误解。到今天六十年来，又重拾画笔画些小景，不知怎么回事，画完了，诗也有了。还常蒙观者谬奖，说我那些小诗比画好些，使我自忏当年对先生教导的半信半疑。

有一次在听到先生鼓励作诗后，曾问该读哪些家的作品，先生很具体地指示：有一种合印的王维、孟浩然、韦应物、柳宗元四家合集，应该好好地读。我即找来细看：王维的诗曾读过，也爱读的；孟浩然实在无味；柳宗元也不对胃口；只有韦应物使我有清新的感觉，有些作品似比王维还高。这当然只是那时的幼稚感觉，但六十年后的今天，印象还没怎么大变，也足见我学无寸进了！

又一次自己画了一个小扇面，是一个淡远的景色。即模仿先生的诗格题了一首五言律诗，拿着去给先生看。没想到先生看了好久，忽然问我："这是你作的吗?"我忍着笑回答说："是我作的。"先生又看，又问，还是怀疑的语气。我不由得笑着反问："像您作的吧?"先生也大笑着加以勉励。这首诗是:

八月江南岸，平林欲著黄。清波凝暮霭，鸣籁入虚堂。卷慢吟秋色，题书寄雁行。一丘犹可卧，摇落漫神伤。

这次虽承夸奖，但究竟是出于孩子淘气的仿作，后来也继续仿不出来了。

先生最不喜宋人黄庭坚、陈师道一派的诗，有一次向我谈起陈师傅（宝琛）的诗，说："他们竟自学陈后山（师道）。"言下表现出非常奇怪似的开口大笑。我那时由于不懂陈后山，当然也不喜欢陈后山，也就随着大笑。后来听溥雪斋先生谈起陈师傅对心畬先生诗的评论，说："儒二爷尽作那空唐诗。"是指只摹仿唐人腔调和常用的词藻，没有什么自己独具的情感和真实的经历有得的生活体会，所以说"空唐诗"。这个词后来误传为"充唐诗"，是不确的。

为什么先生特别喜爱唐诗，这和早年的家教熏习是有关系的。恭忠亲王喜作诗，有《乐道堂集》。另有一部《萃锦吟》，全是集唐人诗句的作品。见者都惊讶怎能集出那么些首？清代人有些集句诗集，像《钉铰吟》、《香屑集》之类的，究竟不是多见的。至于《萃锦吟》体裁博大，又出前

者之外，所以相当值得惊诧。近几十年前，哈佛燕京学会编印了一部《杜诗引得》，逐字编码，非常精密。有人用来集杜句成诗，即借重这部工具。后来我在故宫图书馆见到一部《唐诗韵汇》是以句为单位，按韵排开，集起来，比用《引得》整齐方便，我才恍然这位老王爷在上书房读书时必然用过这种工具书。而心畬先生偏爱唐诗，未必与此毫无关系。先生对于诗，唐音之外，也还爱"文选体"，这大约是受永光法师的影响吧！

四　心畬先生的书艺

心畬先生的书法功力，平心而论，比他画法功力要深得多。曾见清代赵之谦与朋友书信中评论当时印人的造诣，有"天几人几"之说，即是说某一家的成就是天才几分、人力几分。如果借用这种评论方法来谈心畬先生的书画，我觉得似乎可以说，画的成就天分多，书的成就人力多。

他的楷书我初见时觉得像学明人王宠，后见到先生家里挂的一副永光法师写的长联，是行书，具有和尚书风的特色。先师陈援庵先生常说：和尚袍袖宽博，写字时右手提起笔来，左手还要去拢起右手袍袖，所以写出的字，绝无扶墙

摸壁的死点画，而多具有疏散的风格。和尚又无须应科举考试，不用练习那种规规矩矩的小楷。如果写出自成格局的字，必然常常具有出人意表的艺术效果。我受到这样的教导后，就留意看和尚写的字。一次在嘉兴寺门外见到黄纸上写"启建道场"四个大斗方，分贴在大门两旁。又一次在崇效寺门外看见一副长联，也是为办道场而题的，都有疏散而近于唐人的风格。问起寺中人，写者并非什么"方外有名书家"，只是普通较有文化的和尚。从此愈发服膺陈老师的议论，再看心畬先生的行书，也愈近"僧派"了。

我看到永光法师的字，极想拍照一个影片，但那一联特别长，当时摄影的条件也并不容易，因而竟自没能留下影片。后来又见许多永光老年的字迹，与当年的风采很不相同了。总的来说，心畬先生早年的行楷书法，受永光的影响是相当可观的。

有人问：从前人读书习字，都从临摹碑帖入手，特别是楷书几乎没有不临唐碑的，难道心畬先生就没临过唐碑吗？我的回答是：从前学写字的人，无不先临楷书的唐碑，是为了应考试的基本功夫。但不能写什么都用那种死板的楷体，必须有流动的笔路，才能成行书的风格。例如用欧体的结构

布下基础，再用赵体的笔画姿态和灵活的风味去把已有结构加活，即叫做"欧底赵面"（其他某底某面，可以类推）。据我个人极大胆地推论心畬先生早年的书法途径，无论临过什么唐人楷书的碑版，及至提笔挥毫，主要的运笔办法，还是从永光来的，或者可说"碑底僧面"。

据我所知，心畬先生不是从来没临过唐碑，早年临过柳公权的《玄秘塔碑》，后来临过裴休的《圭峰碑》，从得力处看，大概在《圭峰碑》上所用工夫最多。有时刀斩斧齐的笔画，内紧外松的结字，都是《圭峰碑》的特点。接近五十多岁时，写的字特别像成亲王（永瑆）的精楷样子，也见到先生不惜重资购买成王的晚年楷书。当时我曾以为是从柳、裴发展出来，才接近成王，喜好成王。不对，颠倒了。我们旗下人写字，可以说没有不从成王入手，甚至以成王为最高标准的，心畬先生岂能例外！现在我明白，先生中年以后特别喜好成王，正是反本还原的现象，或者是想用严格的楷法收敛早年那种疏散的永光体，也未可知。

先生家藏的古法书，真堪敌过《石渠宝笈》。最大的名头，当然要推陆机的《平复帖》，其次是唐摹王羲之《游目帖》，再次是《颜真卿告身》，再次是怀素的《苦笋帖》。宋

人字有米芾五札、吴说游丝书等。先生曾亲手双钩《苦笋帖》许多本，还把钩本令刻工上石。至于先生自己得力处，除《苦笋帖》外，则是《墨妙轩帖》所刻的《孙过庭草书千字文》，这也是先生常谈到的。其实这卷《千文》是北宋末南宋初的一位书家王昇的字迹。王昇还有一本《千文》，刻入《岳雪楼帖》和《南雪斋帖》，与这卷的笔法风格完全一致。这卷中被人割去尾款，在《千文》末尾半行空处添上"过庭"二字，不料却还留有"王昇印章"白文一印。王昇还有行书手札，与草书《千文》的笔法也足以印证。论其笔法，圆润流畅，确极妍妙，很像米临王羲之帖，但毕竟不是孙过庭的手迹。后来先生得到延光室（出版社）的摄影本《书谱》，临了许多次。有一天告诉我说："孙过庭《书谱》有章草笔法。"我想《书谱》中并无任何字有章草的笔势，先生这种看法从何而来呢？后来了然，《书谱》的字，个个独立，没有联绵之处。比起王昇的《千文》，确实古朴得多。先生因其毫无联绵之处的古朴风格，便觉近于章草，是完全可以理解的。米芾说唐人《月仪帖》"不能高古"，是"时代压之"，那么王昇之比孙过庭，当然也是受时代所压了。最可惜的是先生平时临帖极勤，写本极多，到现在竟

自烟消云散，平时连一本也不易见了，思之令人心痛。

先生藏米芾书札五件，合装为一卷，清代周于礼刻入《听雨楼帖》的。五帖中被人买走了三帖，还剩下《春和》、《腊白》二帖，先生时常临写。还常临其他米帖，也常临赵孟頫帖。先生临米帖几乎可以乱真，临赵帖也极得神韵，只是常比赵的笔力挺拔许多，容易被人看出区别。古董商人常把先生临米的墨迹，染上旧色，裱成古法书的手卷形式，当做米字真迹去卖。去年我在广州一位朋友家见到一卷，这位朋友是个老画家，看出染色做旧色的问题，费钱虽不多，但是疑团始终不解：既非真迹，却又不是双钩廓填。既是直接放手写成，今天又有谁有这等本领，下笔便能这样自然痛快地"乱真"呢？偶然拿给我看，我说穿了这种情况，这位朋友大为高兴，重新装裱，令我题了跋尾。

先生有一段时间爱写小楷，把好写的宣纸托上背纸，接裱成长卷，请纸店的工人画上小方格，好像一大卷连接的稿纸，只是每个小方格都比稿纸的小格大些。常见先生用这样小格纸卷抄写古文。庾信的《哀江南赋》不知写了几遍。常对我说："我最爱这篇赋。"诚然，先生的文笔也正学这类风格。曾见先生撰写的《灵光集序》手稿，文章冠冕堂皇，多

用典故，也即是庾信一派的手法。可惜的是这些古文章小楷写本，今天一篇也见不着，先生的文稿也没见到印本。

项太夫人逝世时，正当抗战之际，不能到祖茔安葬，只得停灵在地安门外鸦儿胡同广化寺，髹漆棺木。在朱红底色上，先生用泥金在整个棺柩上写小楷佛经，极尽辉煌伟丽的奇观，可惜没有留下照片。又先生在守孝时曾用注射针抽出自己身上的血液，和上紫红颜料，或画佛像、或写佛经，当时施给哪些庙中已不可知，现在广化寺内是否还有藏本，也不得而知了。后来项太夫人的灵柩髹漆完毕，即厝埋在寺内院中，先生也还寓在寺中方丈室内。我当时见到室内不但悬挂有先生的书画，即隔扇上的空心处（每扇上普通有两块），也都有先生的字迹，临王、临米、临赵的居多，现在听说也不存在了。

先生好用小笔写字，自己请笔工定制一种细管纯狼毫笔，比通用的小楷笔可能还要尖些、细些。管上刻"吟诗秋叶黄"五个字，一批即制了许多支。曾见从一个大匣中取出一支来用，也不知曾制过几批。先生不但写小字用这种笔，即写约二寸大的字，也喜用这种笔。

先生膂力很强，兄弟二位幼年都曾从武师李子濂先生

习太极拳，子濂先生是大师李瑞东先生的子或侄（记不清了），瑞东先生是硬功一派太极拳的大师，不知由于什么得有"鼻子李"的绰号。心畬、叔明两先生到中年时还能穿过板凳底下往来打拳，足见腰腿可以下到极低的程度。溥雪斋先生好弹琴，有时也弹弹三弦。一次在雪老家中（松风草堂的聚会中），我正在里间屋中作画，宾主几位在外间屋中各做些事，有的人弹三弦。忽然听到三弦的声音特别响亮了，我起坐伸头一看，原来是心畬先生弹的。这虽是极小的一件事，却足以说明先生的腕力之强。大家都知道写字作画都是以笔为主要工具，用笔当然不是要用大力、死力，但腕力强的人，行笔时，不致疲软，写出、画出的笔画，自然会坚挺得多。心畬先生的画凡见笔画线条处，无不坚刚有力，实与他的腕力有极大关系。

先生执笔，无名指常蜷向掌心，这在一般写字的方法上是不适宜的。关于用笔的格言，有"指实掌虚"之说，如果无名指蜷向掌心，掌便不够虚了。但这只是一般的道理，在腕力真强的人，写字用笔的动力，是以腕为枢纽，所以掌即不够虚也无关紧要了。先生写字到兴高采烈时，末笔写完，笔已离开纸面，手中执笔，还在空中抖动，旁观者喝彩，先

生常抬头张口,向人"哈"的一声,也自惊奇地一笑,好似向旁观者说:"你们觉得惊奇吧!"

五 心畬先生的画艺

心畬先生的名气,大家谈起时,至少画艺方面要居最大、最先的位置,仿佛他平生致力的学术必以绘画方面为最多。其实据我所了解,却恰恰相反。他的画名之高,固然由于他的画法确实高明,画品风格确实与众不同,社会上的公认也是很公平的。但是若从功力上说,他的绘画造诣,实在是天资所成,或者说天资远在功力之上,甚至竟可以说:先生对画艺并没用过多少苦功。有目共见的,先生得力于一卷无款宋人山水,从用笔至设色,几乎追魂夺魄,比原卷甚或高出一筹,但我从来没见过他通卷临过一次。

话又说回来,任何学术、艺术,无论古今中外,哪位有成就的人,都不可能是凭空就会了的,不学就能了的,或写出画出他没见过的东西的。只是有人"闻(或见)一以知十",有的人"闻(或见)一以知二"(《论语》)罢了。前边说心畬先生在绘画上天资过于功力,这是二者比较而言的,并非眼中一无所见,手下一无所试便能画出"古不乖

时，今不同弊"（《书谱》）的佳作来。心畬先生家藏古画和古法书一样有许多极其名贵之品，据我所知所见，古画首推唐韩幹画马的《照夜白图》（古摹本）；其次是北宋易元吉的《聚猿图》，在山石枯树的背景中，有许多猴子跳跃游戏。卷并不高，也不太长，而景物深邃，猴子千姿百态，后有钱舜举题。世传易元吉画猿猴真迹也有几件，但绝对没有像这卷精美的。心畬先生也常画猴，都是受这卷的启发，但也没见他仔细临过这一卷。再次就要属那卷无款宋人《山水》卷，用笔灵奇，稍微有一些所谓"北宗"的习气，所以有人曾怀疑它出于金源或元明的高手。先不管它是哪朝人的手笔，以画法论，绝对是南宋一派，但又不是马远、夏圭等人的路子，更不同于明代吴伟、张路的风格。淡青绿设色，色调也不同于北宋的成法。先生家中堂屋里迎面大方桌的两旁挂着两个扁长四面绢心的宫灯，每面绢上都是先生自己画的山水。东边四块是节临的夏圭《溪山清远图》，那时这卷刚有缩小的影印本，原画是墨笔的，先生以意加以淡色，竟似宋人原本就有设色的感觉；西边四块是节临那个无款山水卷，我每次登堂，都必在两个宫灯之下仰头玩味，不忍离去。后来见到先生的画品多了，无论什么景物，设色的基本

调子，总有接近这卷之处。可见先生的画法，并非毫无古法的影响，只是绝不同于"寻行数墨"、"按模脱墼"的死学而已。禅家比喻天才领悟时说"从门入者，不是家珍"，所以社会上无论南方北方，学先生画法的画家不知多少，当然有从先生的阶梯走上更高更广的境界的；也有专心模拟乃至仿造以充先生真迹的。但那些仿造品很难"丝丝入扣"，因为有定法的，容易模拟，无定法的，不易琢磨。像先生那种腕力千钧，游行自在的作品，真好似和仿造的人开玩笑捉迷藏，使他们无法找着。

我每次拿自己的绘画习作向先生请教时，先生总是不大注意看，随便过目之后，即问："你作诗了没有？"这问不倒我，我摸着了这个规律，凡拿画去时，必兼拿诗稿，一问立即呈上。有时索性题在画上，使得先生无法分开来看。我又有时问些关于绘画的问题，抽象些的问画境标准，具体些的问怎么去画。而先生常常是所答非所问，总是说"要空灵"，有一次竟自发出一句奇怪的话，说"高皇子孙的笔墨没有不空灵的"，我听了几乎要笑出来。"高皇子孙"与"笔墨空灵"有什么相干呢？但可理解，先生的笔墨确实不折不扣的空灵，这是他老先生自我评价，也是愿把自己的造

诣传给后学，但自己是怎样得到或达到空灵的境界，却无法说出，也无从说起。为了鼓励我，竟自憋出那句莫名其妙而又天真有趣的话来，是毫不可怪的！

由于知道了先生的画法主要得力于那卷无款山水，总想何时能够临摹把玩，以为能得探索这卷的奥秘，便能了解先生的画诣。虽然久存渴望，但不敢启齿借临。因知这卷是先生夙所宝爱，又知它极贵重，恐无能得借出之理。真凑巧，一次我在旧书铺中见到一部《云林一家集》，署名是清素主人选订，是选本唐诗，都属清微淡远一派的。精钞本数册，合装一函，书铺不知清素是谁，定价较廉，我就买来，呈给先生，先生大为惊喜，说这稿久已遗失，正苦于寻找不着。问我价钱，我当然表示是诚心奉上。先生一再自言自语地说："怎样酬谢你呢？"我即表示可否赐借那卷山水画一临，先生欣然拿出，我真不减于获得奇宝。抱持而归，连夜用透明纸钩摹位置，不到一月间临了两卷。后来用绢临的一本比较精彩，已呈给了陈援庵师，自己还留有用纸临的一本。我的临本可以说连山头小树、苔痕细点，都极忠实地不差位置，回头再看先生节临的几段，远远不及我钩摹得那么准确，但先生的临本古雅超脱，可以大胆地肯定说竟比原件提

高若干度（没有恰当的计算单位，只好说"度"）。再看我的临本，"寻枝数叶"，确实无误，甚至如果把它与原卷叠起来映光看去，敢于保证一丝不差，但总的艺术效果呢？不过是"死猫瞪眼"而已！因此放在箱底至今已经六十年，从来未再一观，更不用说拿给朋友来看了。今天可以自慰的，只是还有惭愧之心吧！

先生家藏明清人画还有很多，如陈道复的《设色花卉》卷，周之冕的《墨笔百花图》卷，沈士充设色分段《山水》卷、设色《桃源图》卷双璧。最可惜的是一卷赵文度绢本《山水》，竟被做成"贴落"，糊在东窗上边横楣上。还有一小卷设色米派山水，有许多名头不显的明代人题。号称米友仁，实是明人画。《桃源图》不知何故发现于地安门外一个小古玩铺，为我的一位老世翁所得，我又获得像临无款宋人山水卷那样仔细钩摹了两次，现在有一卷尚存箱底，也已近六十年没有再看过。我学画的根底工夫，可以说是从临摹这两卷开始，心畲先生对于绘画方法，虽较少具体指导，但我所受益的，仍与先生藏品有关，不能不说是胜缘了。

先生作画，有一毛病，无可讳言：即是懒于自己构图起稿。常常令学生把影印的古画用另纸放大，是用比例尺还是

用幻灯投影，我不知道。先生早年好用日本绢，绢质透明，罩在稿上，用自己的笔法去钩写轮廓。我记得有一幅罗聘的《上元夜饮图》，先生的临本，笔力挺拔，气韵古雅，两者相比，绝像罗临溥本。诸如此类，不啻点铁成金，而世上常流传先生同一稿本的几件作品，就给作伪者留下鱼目混珠的机会。后来有时应酬笔墨太多太忙时，自己勾勒出主要的笔道，如山石轮廓、树木枝干、房屋框架，以及重要的苔点等等，令学生们去加染颜色或增些石皱树叶。我曾见过这类半成品，上边已有先生亲自署款盖章。有人持来请我鉴定，我即为之题跋，并劝藏者不必请人补全，因为这正足以见到先生用笔的主次、先后，比补全的作品还有价值。我们知道元代黄子久的《富春山居图》有作者自跋，说明这卷是尚未画完的作品。因为求者怕别人夺去，请他先题上是谁所有，然后陆续再补。又屡见明代董其昌有许多册页中常有未完成的几开，恐怕也是出于这类情况。心畬先生有一件流传的故事，谈者常当做笑柄，其实就是这种普通情理，被人夸张。故事是有一次求画人问先生，所求的那件画成了没有？先生手指另一房屋说："问他们画得了没有？"这句话如果孤立地听起来，好像先生家中即有许多代笔伪作，要知道先生的书

画，只说那种挺拔力量和特殊的风格，已是没有任何人能够完全相似的。所谓"问他们画成"的，只是加工补缀的部分，更不可能先生的每件作品都出于"他们"之手。"俗语不实，流为丹青"，这件讹传，即是一例。

先生画山石树木，从来没有像《芥子园画谱》里所讲的那么些样子的皴法、点法和一些相传的各派成法。有时钩出轮廓，随笔横着竖着任笔抹去，又都恰到好处，独具风格。但这种天真挥洒的性格，却不宜于画在近代所制的一些既生又厚的宣纸上，由于这项条件的不适宜，又出过一次由误会造成的佳话。一次有人托画店代请先生画一大幅中堂，送去的是一幅新生宣纸。先生照例是"满不在乎"地放手去画，甚至是去抹，结果笔到三分处，墨水浸淫，却扩展到了五六分，不问可知，与先生的平常作品的面目自然大不相同。当然那位拿出生宣纸的假行家是不会愿意接受的。这件生纸作品，反倒成了画店的奇货。由于它的艺术效果特殊，竟被鉴赏家出重价买去了。

我从幼年看到先祖拿起我手中小扇，随便画些花卉树石，我便发生奇妙之感，懵懂的童心曾想，我大了如能做一个画家该多好啊！十几岁时拜贾羲民先生为师学画，贾先生

又把我介绍给吴镜汀先生去学，但我的资质鲁钝，进步很慢，现在回忆，实在也由于受到《芥子园》一类成法束缚，每每下笔之前总是先想什么皴什么点，稍听老师说过什么家什么派，又加上家派问题的困扰。大约在距今六十年的那个癸酉年，一次在寒玉堂中大开了眼界，虽没能如佛家道家所说一举超生，但总算解开了层层束缚，得了较大的自在。

那次盛会是张大千先生来到心畲先生家中做客，两位大师见面并无多少谈话，心畲先生打开一个箱子，里边都是自己的作品，请张先生选取。记得大千先生拿了一张没有布景的骆驼，心畲先生当时题写上款，还写了什么题语我不记得了。一张大书案，二位各坐一边，旁边放着许多张单幅的册页纸。只见二位各取一张，随手画去。真有趣，二位同样好似不假思索地运笔如飞。一张纸上或画一树一石、或画一花一鸟，互相把这种半成品掷向对方，对方有时立即补全，有时又再画一部分又掷回给对方。大约不到三个小时，就画了几十张。这中间还给我们这几个侍立在旁的青年画几个扇面。我得到大千先生画的一个黄山景物的扇面，当时心畲先生即在背后写了一首五言律诗，保存多少年，可惜已失于一旦了。那些已完成或半完成的册页，二位分手时各分一半，

随后补完或题款。这是我平生受到最大最奇的一次教导，使我茅塞顿开。可惜数十年来，画笔抛荒，更无论艺有寸进了。追念前尘，恍如隔世。唉！不必恍然，已实隔世了！

先生的画作与社会见面，是很偶然的。并非迫于资用不足之时，生活需用所迫，因为那时生活还很丰裕的。约在距今六十多年前，北京有一位溥老先生，名勋，字尧臣，喜好结交一些书画家，先由自己爱好收集，后来每到夏季便邀集一些书画家各出些扇面作品，举行展览。各书画家也乐于参加，互相观摩，也含竞赛作用，售出也得善价。这个展览会标题为"扬仁雅集"，取《世说新语》中谈扇子"奉扬仁风"的典故。心畬先生是这位老先生的远支族弟，一次被邀拿出十几件自己画成收着自玩的扇面参展，本是"凑热闹"的。没想到展出之后立即受观众的惊讶，特别是易于相轻的"同道"画家，也不禁诧为一种新风格、新面目。但新中有古，流中有源。可以说得到内外行同声喝彩。虽然标价奇昂，似是每件二十元银元，但没有几天，竟自被买走绝大部分。这个结果是先生自己也没料到的。再后几年，先生有所需用，才把所存作品大小各种卷轴拿出开了一次个人画展。也是几乎售空，从此先生累积的自珍精品，就非常稀见了。

六　余论

评论文学艺术，必须看到当时的背景，更须要看作者自己的环境和经历。人的性格虽然基于先天，而环境经历影响他的性格，也不能轻易忽视。我对于心畬先生的文学艺术以及个人性格，至今虽然过数十年了，但每一闭目回忆，一位完整的、特立独出的天才文学艺术家即鲜明生动地出现在眼前。先生为亲王之孙、贝勒之子，成长在文学教育气氛很正统、很浓郁的家庭环境中。青年时家族失去特殊的优越势力，但所余的社会影响和遗产还相当丰富，这包括文学艺术的传统教育和文物收藏，都培育了这位先天本富、多才多艺的胄介公子。不沾日伪的边，当然首先是学问气节所关，也不是没有附带的因素。许多清末老一代或中一代的亲贵有权力矛盾的，对"慈禧太后"常是怀有深恶的，先生对那位"宣统皇帝"又是貌恭而腹诽的，大连还有嫡兄嗣王。自己在北京又可安然地、富裕地做自己的"清代遗民"的文学艺术家，又何乐而不为呢！

文学艺术的陶冶，常须有社会生活的磨炼，才能对人情世态有深入的体会。而先生却无须辛苦探求，也无从得到这种磨炼，所以作诗随手即来的是那些"六朝体"和"空唐

诗"。写自然境界的，能学王、韦，不能学陶。在文章方面喜学六朝人，尤其爱庾信的《哀江南赋》，自己用小楷写了不知几遍。但《哀江南赋》除起首四句有具体的"戊辰之年，建亥之月，大盗移国，金陵瓦解"之外，全用典故堆砌，与《史记》、《汉书》以来唐宋八家的那些丰富曲折的深厚笔法，截然不同。我怀疑先生的文风与永光和尚似乎也不无关系。但我确知先生所读古书，极其综博。藏园老人傅沅叔先生有时寄居颐和园中校勘古书，一次遇到一个有关《三国志》的典故出处，就近和同时寄居颐和园中的心畬先生谈起，心畬先生立即说出见某人传中，使藏园老人深为惊叹，以为心畬先生不但学有根柢，而且记忆过人。又一次看见先生阅读古文，一看作者，竟是权德舆，又足见先生不但阅读唐文，而且涉及一般少人读的作家。那么何以偏作那些被人讥诮为"说门面话"的文章呢，不难理解，没有那种磨炼，可说是个人早年的幸福，但又怎能要求他作出深挚情感的文章，具有委婉曲折的笔法！不止诗文，即常用以表达身世的别号，刻成印章的像"旧王孙"、"西山逸士"、"咸阳布衣"等，都是比较明显而不隐僻的，大约是属于同样原因。

还有一事值得表出的：以有钱、有地位、有名望年青时代的心畬先生，一般看来，在风月场中，必有不少活动，其实并不如此。先生有妾媵，不能说"生平不二色"，但从来不搞花天酒地的事。晚年宁可受制于箧室，也不肯"出之"，不能不算是一位"不三色"的"义夫"！

先生以书画享大名，其实在书上确实用过很大工夫，在画上则是从天资、胆量和腕力得来的居最大的比重。总之，如论先生的一生，说是诗人，是文人，是书人，是画人，都不能完全无所偏重或挂漏，只有"才人"二字，庶几可算比较概括吧！

一九九六年

故宫古代书画给我的眼福

谁都晓得，论起我国古代文物，尤其是古代书画，恐怕要属北京故宫博物院收藏得最为丰富了。它的丰富，并非一朝一夕凭空聚起的，它是以清代乾隆内府的《石渠宝笈》所收为大宗的主要藏品。清高宗乾隆皇帝酷好书画，以帝王的势力来收集，表面看来，似乎可以毫不费力，其实还是在明末清初几个"大收藏家"搜罗鉴定的成果上积累起来的。那时这几个"大收藏家"是河北的梁清标、北京的孙承泽、住在天津为权贵明珠办事的安岐和康熙皇帝的侍从文官高士奇。这四个人生当明末清初，乘着明朝覆亡，文物流散的时候，大肆搜罗，各成一个"大收藏家"。梁氏没有著录书传下来，孙氏有《庚子销夏记》，高氏有《江村销夏录》，安氏有《墨缘汇观》。这些家的藏品，都成了《石渠宝笈》的

收藏基础。本文所说的故宫书画，即指《石渠宝笈》的藏品，后来增收的不在其内。

一九二四年时，前宣统皇帝溥仪被逐出宫，故宫成立了博物院，后来经过点查，才把宫内旧藏的各种文物公开展览。宣统出宫以前，曾将一些卷册名画由溥杰带出宫去，转到长春，后来流散，又有一部分收回，所以故宫博物院初建时的古书画，绝大部分是大幅挂轴。

我在十七八岁时从贾羲民先生学画，同时也由贾老师介绍并向吴镜汀先生学画。① 也看过些影印、缩印的古画。那时正是故宫博物院陆续展出古代书画之始，每月的一、二、三日为优待参观的日子，每人票价由一元钱减到三角钱。在陈列品中，每月初都有少部分更换。其他文物我不关心，古书画的更换、添补，最引学书画的人和鉴赏家们的极大兴趣。我的老师常常率领我和同学们到这时候去参观。有些前代名家在著作书中和画上题跋中提到过某某名家，这时居然见到真迹，真不敢相信这就是我曾听到名字的那些古人的作品。只曾闻名，连仿本都没见过的，不由惊诧"原来如此"。至于曾看到些近代名人款识中所提到的"仿某人笔"，这时真见到了那位"某人"自己的作品，反倒发生奇怪的疑

问，眼前这件"某人"的作品，怎么竟和"仿某人笔"的那种画法大不相同，尤其和我曾奉为经典的《芥子园画谱》中所标明的某家、某派毫不相干。是我眼前的这件古画不真，还是《芥子园画谱》和题"仿某人"的画家造谣呢？后来很久很久才懂得，《芥子园画谱》作者的时代，许多名画已入了几个藏家之手，近代人所题"仿某人"，更是辗转得来，捕风捉影，与古画真迹渺无关系了。这一层问题稍有理解之后，又发生了新疑问：明末的董其昌，确曾见过不少宋元名画，他的后辈王时敏、王原祁祖孙也是以专学黄子久（公望）著名的。在他们的著作中，在他们画上的题识中，看到大量讲到黄子久画风问题的话，但和我眼前的黄子久作品，怎么也对不上口径。请教于贾老师，老师也是董、王的信仰者，好讲形似和神似的区别，给我破除的疑团，只占百分之五十左右。"四王吴恽"（清代六大画家）中，我只觉得王翚还与宋元面目有相似处，但老师平日不喜王翚，我也不敢拿出王翚来与王原祁作比较论证了。这里要作郑重声明的：清末文人对古画的评鉴，至多到明代沈周、文徵明和董其昌为止，再往上的就见不着了。所以眼光、论点，都受到一定的时代局限，这里并非菲薄贾老师眼光狭窄。吴老师由王翚入

手，常说文人画是"外行"画，好多年后才晓得明代所称"戾家画"就是此义。

这时所见宋元古画，今天已经绝大部分有影印本发表，甚至还有许多件原大的影印本。现在略举一些名家的名作，以见那时眼福之富，对我震动之大。例如五代董源的《龙宿郊民图》，赵幹的《江行初雪图》，巨然的《秋山问道图》，荆浩的《匡庐图》，关仝的《秋山晚翠图》；北宋范宽的《溪山行旅图》，郭熙的《早春图》，南宋李唐的《万壑松风图》，马远和夏圭的有款纨扇多件；元代赵孟頫的《鹊华秋色图》，高克恭的《云横秀岭图》，黄公望的《富春山居图》等等，都是著名的"巨迹"。每次走入陈列室中，都仿佛踏进神仙世界。由于盼望每月初更换新展品，甚至萌发过罪过的想法。其中展览最久不常更换的要属范宽的《溪山行旅图》和郭熙的《早春图》，总摆在显眼的位置，当我没看到换上新展品时，曾对这两件"经典的"名画发出"还是这件"的怨言。今天得到这两件原样大的复制品，轮换着挂在屋里，已经十多年了，还没看够，也可算对那时这句怨言的忏悔！至于元明画派有类似父子传承的关系，看来比较易于理解。而清代文人画和宫廷应制的作品，已经没有什么吸

引力了。

比故宫博物院成立还早些年的有"内务部古物陈列所"，是北洋政府的内务总长熊希龄创设的，他把热河清代行宫的文物运到北京，成立这个收藏陈列机构，分占文华、武英两个殿，文华陈列书画，武英陈列其他铜器、瓷器等等文物。古书画当然比不上故宫博物院的那么多，那么好，但有两件极其重要的名画：一是失款夏圭画《溪山清远图》；一是传为董其昌缩摹宋元名画《小中现大》巨册。其他除元明两三件真迹外，可以说乏善可陈了。以上是当时所能见到宋元名画的两个地方。

至于法书如王羲之《快雪时晴帖》、《奉橘》，孙过庭《书谱》，唐玄宗《鹡鸰颂》，苏轼《赤壁赋》，欧阳修《集古录跋尾》，米芾《蜀素帖》和宋人手札多件。现在这些名画、法书，绝大部分都已有了影印本，不待详述。

故宫博物院初建时的书画陈列，曾有一度极其分散，主要展室是钟粹宫，有些特制的玻璃柜可展出些立幅、横卷外，那些特别宽大或次要些的挂幅，只好分散陈列在上书房、南书房和乾清宫东庑北头转角向南的室内，大部分直接挂在墙上，还在室内中间摆开桌案，粗些的卷册即摊在桌

上,有些用玻璃片压着,《南巡图》若干长卷横展在坤宁宫窗户里边,也没有玻璃罩。这在今天看来是不可思议的事,也足见那时藏品充斥、陈列工具不足的不得已的情况。

在每月月初参观时,常常遇到许多位书画家、鉴赏家老前辈,我们这些年轻人就更幸福了。随在他们后面,听他们的品评、议论,增加我们的知识。特别是老辈们对古画真伪有不同意见时,更引起我们的求知欲。随后向老师请教谁的意见可信,得到印证。《石渠》所著录的古书画固然并不全真,老辈鉴定的意见也不是没有参差,在这些棱缝中,锻炼了我自己思考、比较以及判断的能力,这是我们学习鉴定的初级的,也是极好的课堂。

不久博物院出版了《故宫周刊》,就更获得一些古书画的影印本。《故宫周刊》是画报的形式,影印必然是缩小的,但就如此的缩小影印本,在见过原本之后的读者看来,究能唤起记忆,有个用来比较的依据。继而又出了些影印专册,比起《故宫周刊》上的缩本,又清晰许多,使我们的眼睛对原作的认识更进了一步。

岁月推移,抗战开始,文华殿、钟粹宫的书画,随着大批的文物南迁,幸而没有遇见风险损失,现在藏于祖国的另

一省市。抗战胜利后，长春流散出的那批卷册，又由一些商人贩运聚到北京。故宫博物院又召集了许多位老辈专家来鉴定、选择、收购其中的一些重要作品。这时我已届中年，并蒙陈垣先生提挈到辅仁大学教书，做了副教授。又蒙沈兼士先生在故宫博物院中派我一个专门委员的职务，具体做两项工作：在文献馆看研究论文稿件，在古物馆鉴定书画。那时文献馆还增聘了几位专门委员：王之相先生翻译俄文老档，齐如山先生、马彦祥先生整理戏剧档案，韩寿萱先生指导文物陈列，每月各送六十元车马费。我看了许多稿子之外，还得以参与鉴定收购古书画的会议。在会上不仅饱了眼福，还可以亲手展观翻阅，连古书画的装潢制度，都得到进一步的了解，同时又获闻许多老辈的议论，比若干年前初在故宫参观书画陈列时的知识，不知又增加了多少。

第一次收购古书画的鉴定会是在马衡先生家中。出席的有马衡先生（故宫博物院院长）、陈垣先生（故宫理事、专门委员）、沈兼士先生（故宫文献馆馆长）、张廷济先生（故宫秘书长）、邓以蛰先生、张大千先生、唐兰先生。这次所看书画，没有什么出色的名作，只记得收购了一件文徵明小册，写的是《卢鸿草堂图》中各景的诗，与今传的《草

堂图》中原有的字句有些异文，买下以备校对。又一卷祝允明草书《离骚》卷，第一字"離"字草书写成"雞"，马先生大声念"鸡骚"，大家都笑起来，也不再往下看就卷起来了。张大千先生在抗战前曾到溥心畲先生家共同作画，我在场侍立获观，与张先生见过一面。这天他见到我还记得很清楚，便说："董其昌题'魏府收藏董元画天下第一'的那幅山水，我看是赵幹的画，其中树石和《江行初雪》完全一样，你觉得如何？"我既深深佩服张先生的高明见解，更惊讶他对许多年前在溥先生家中只见过一面的一个青年后辈，今天还记忆分明，且忘年谈艺，实有过于常人的天赋。我曾与谢稚柳先生谈起这些事，谢先生说："张先生就是有这等的特点，不但古书画辨解敏锐，过目不忘，即对后学人才也是过目不忘的。"又见到一卷缂丝织成的米芾大字卷，张先生指给我看说："这卷米字底本一定是粉笺上写的。"彼此会心地一笑。按：明代有一批伪造的米字，常是粉笺纸上所写，只说"粉笺"二字，一切都不言而喻了。这次可收购的书画虽然不多，但我所受的教益，却比可收的古书画多多了！

第二次收购鉴定会是在故宫绛雪轩，这次出席的人较多

了。上次的各位中，除张大千先生没在本市外，又增加了故宫图书馆馆长袁同礼先生和胡适先生、徐悲鸿先生。这次所看的书画件数不少，但绝品不多。只有唐人写《王仁昫刊谬补缺切韵》一卷，不但首尾完整，而且装订是"旋风叶"的形式。在流传可见的古书中既未曾有，敦煌发现的古籍中也没有见到②。不但这书的内容可贵，即它的装订形式也是一个孤例。其次是米芾的三帖合装卷，三帖中首一帖提到韩幹画马，所以又称《韩马帖》。卷后有王铎一通精心写给藏者的长札，表示他非常惊异地得见米书真迹。这手札的书法已是王氏书法中功夫很深的作品，而他表示似是初次见到米芾真迹，足见他平日临习的只是法帖刻本了。赵孟頫说："昔人得古刻数行，专心学之，便可名世。"（《兰亭十三跋》中一条）我曾经不以为然，这时看王铎未见米氏真迹之前，其书法艺术的成就已然如此，足证赵氏的话不为无据，只是在"专心"与否罢了。反过来看我们自己，不但亲见许多古代名家真迹，还可得到精美的影印本，一丝一毫不隔膜，等于面对真迹来学书，而后写的比起王铎，仍然望尘莫及，该当如何惭愧！这时细看王氏手札的收获，真比得见米氏真迹的收获还要大得多。

其次还有些书画，记得白玉蟾《足轩铭》外没有什么令人难忘的了。惟有一件夏昶的墨竹卷，胡适先生指给徐悲鸿先生看，问这卷的真假，徐先生回答是："像这样的作品，我们艺专的教师许多人都能画出。"胡先生似乎恍然地点了点头。至今也不知这卷墨竹究竟是哪位教师所画。如果只是泛论艺术水平，那又与鉴定真伪不是同一命题了。如今五十多年过去了，胡、徐两位大师也早已作古，这卷墨竹究竟是谁画的，真要成为千古悬案了。无独有偶，马衡院长是金石学的大家，在金石方面的兴趣也远比书画方面为多。那时也时常接收一些应归国有的私人遗物，有时箱中杂装许多文物，马先生一眼看见其中的一件铜器，立刻拿出来详细鉴赏。而又一次有人拿去东北散出的元人朱德润画《秀野轩图》卷，后有朱氏的长题，问院长收不收，马先生说："像这等作品，故宫所藏'多得很'。"那人便拿走了。（后来这卷仍由文物局收到，交故宫收藏。）后来我们一些后学谈起此事时偷偷地议论道：窑烧的瓷器、炉铸的铜器、版刻的书籍等等都可能有同样的产品，而古代书画，如有重复的作品，岂不就有问题了吗？大家都知道，书画鉴定工作中容不得半点个人对流派的爱憎和个人的兴趣，但是又是非常难于

戒除的。

再后虽仍时时有商人送到故宫的东北流散书画卷册，也有时开会鉴定，但收购不多，而多归私人收藏了。

解放以后，文物局成立，郑振铎先生任局长，王冶秋先生、王书庄先生任副局长，郑先生由上海请来张珩先生任文物处的副处长。这时商人手中的古书画已不能随意向国外出口，于是逐渐聚到文物局来。一次在文物局办公的北海团城玉佛殿内，摊开送来的书画，这时已从上海请来谢稚柳先生，由杭州请来朱家济先生，不久又由上海请来徐邦达先生，共同鉴定。所鉴定的书画相当多，也澄清了许多"名画"的真伪问题。例如梁楷的《右军书扇图》卷和倪瓒的《狮子林图》卷，都有过影印本，这时目验原迹，得知是旧摹本。

后来许多名迹、巨迹陆续出现，私人收藏的名迹，也多陆续捐献给国家。除故宫入藏之外，如上海、辽宁两大博物馆，也各自入藏了许多《石渠》旧藏的著名书画。此外未经《石渠》入藏的著名书画也发现了不少，分藏在全国各博物馆。

《石渠宝笈》所藏古代书画，除流散到国外的还有些尚

未发现，如果不是秘藏在私人家中，大约必已沦于劫火；而国内私人所藏，经过十年动乱，幸存的可能也无几了。已发现的重要的多藏于故宫、辽宁、上海三大博物机关，散在其他较小的文物、美术机关的，便成了重要藏品。经过多次的、巡回的专家鉴定，大致都有了比较可靠的结论，但又出现了些微的新情况：即某些名迹成为重要藏品后，就不易获得明确结论，譬如某件曾经旧藏者题为唐代的书画，而经鉴定后实为宋代，这本来无损于文物的历史价值，却能引出许多麻烦。古书画的作者虽早已"盖棺"，而他的作品却在今天还无法"论定"。所以在今天总论《石渠》名迹（包括《石渠》以外的名迹）的确切真伪，还有待于几项未来的条件：（一）科学的鉴别技术，如电脑识别笔迹和特殊摄影技术；（二）全国收藏机关对于藏品不再有标为"重望"的必要时；（三）鉴定工作的发展和其他自然科学研究一样，后来的发明、补充、纠正如超过以前的成果，前后的科学家都不看做个人的高低、得失，而真理愈明；（四）历史文献研究的广博深入，给古书画鉴定带来可靠的帮助。那时，古书画的真名誉、真面貌，必将另呈一番缤纷异彩！

注　释

① 此处与《忆先师吴镜汀先生》一文的表述不一致，推测是作者笔误。——编者注

② 蒙柴剑虹先生告知，巴黎藏敦煌P.2129号卷子即为《王仁昫刊谬补缺切韵序》，姜亮夫先生曾论及。